U0010657

# 我們的遊牧年

1 對香港夫妻 ＋ 4 個孩子 ＋ 1 台露營車

365 天的臺灣壯遊

Marco Wong 黃鎮昌／撰文

Rachel Yim 嚴文慧／攝影

## 生命最幸福是享受著、愛著當下的一切

生命最美的不是只有尋求結果，而是過程中的努力與用心；生命真的沒有最美的終點，感動的不是已經找到出路跟最終答案，而是過程中真正用心努力去尋找答案，這是最美的。Marco 這一年與家人一起在臺灣的壯遊，不再只是追求什麼目標，而是與自己孩子及太太好好享受每個當下、每個溫暖與每個美麗的瞬間。

認識 Marco 是在體驗教育這領域，臺港兩地工作者有密切合作，但因種種關係，十幾年來都沒有與 Marco 相遇。我雖忙碌中，但仍一直都關注他的課程、活動、營隊與一些鼓勵生命的媒體訊息。一直到前年，我知道他要來臺灣壯遊，帶著太太、四個小孩與自己，開著露營車，要過著一整年臺灣流浪的生活，這時才有機會與他聯繫上。那時我在新竹老家房子空著，想讓他們有空間有個家的感覺可以好好休息，就提供給他們在那裡休息。也因為如此，我們才有第一次見面的機會。

在他壯遊的敘事中，看到他如何與孩子真誠真心的互動，如何與太太在彼此調整中，適應飄流的生活。過去曾在香港的政治狀況與疫情影響中，讓他失去了自我存在而抑鬱，但卻更深的了解到，過去在外在世界的冒險，不是用來累積自己的價值或證明自己的存在與其價值，而是讓他學習如何擴張生命視野與豐富存在的生命，去洞見創造者的偉大，以及對自己的渺小性與有限性更深的接納。

當他轉而在這一年中參與了自己內在世界的冒險，嘗試傾聽自己生命的聲音，讓生命可以穩固地扎根在命定之中，並勇敢堅毅忠實平靜地與家人一起活著。這是多麼美好的冒險。

看到 Marco 認真去聆聽他踩出每步時心中抗拒與掙扎的聲音，同時他也深深撞擊自己堅守固執的信念，最終解構禁錮自己內心的驕傲，開始學習謙卑，這些歷奇，不再只是 Outward 向外的展現，更是 Inward 向內心深處的窺探與歷奇；更不盡然是光鮮亮麗的展現，反換得了更穩定淡定的存在。這樣由外而內的冒險，是一位體驗教育工作者深深體悟出的另一種境界。也讓四個孩子與太太在他內心認真的冒險中，生命的深度與廣度再一次被提升。

透過與家人一起同行，從陪伴冒險中尋出彼此的「生命道路」，這種歷奇真好！

不再一樣的幸福在於認真地與自己及他人同在！

國立臺灣師範大學退休教授

華人磐石領袖協會秘書長

海岳國際教育基金會董事長

謝智謀博士

— 4 —

## 開創是從枯歇開始

作為一個資深的社工及家庭生命工作者，一次席捲全世界的致命疫情，衝擊很多人的生活、工作及夢想，Marco 也不例外。在他致力保持機構運作及員工生計，感到身心疲乏之時，他意識到自己及家人需要一同休歇，開始孕育空檔年（Gap Year）的想像，與太太和四個孩子出走到臺灣的遊牧年。

生命的枯歇，背後就是對我們的一個邀請，讓我們放慢步伐，安靜反思，放下纏累，辨識方向，重新上路！

Marco 就是願意接受生命邀請的一個人，憑信以愛帶著家人去遊牧！

Marco 是我多年的弟兄，早期曾參與我的歷奇訓練，但是他很有開創精神，很快就青出於藍。他走的生命路常常令我驚奇，他們一家到臺灣選擇以空檔年遊牧，之後出版這本《我們的遊牧年》，與我們分享他們珍貴的經歷，更是令我敬佩、讚歎！

## 以浪漫的愛去遊牧

有別於著重贏在起跑線的傳統教養，Marco 與太太對孩子們的愛是表達在現實世界裡一同體會真、善、美，培育他們分辨是非的智、珍惜大地之意、體恤憐憫之心、實用智慧的力、群體同行之情、並敢於挑戰之勇。

在遊牧旅程中，Marco 最揮霍的並非他在臺灣訂造的「移動城堡」露營車，而是他和太太放下工作，專注做孩子們的遊牧父母，陪伴他們，與他們共建這個一生難忘的經歷。他確信在這個世界中，自己和太太算不得什麼，但對於他們的孩子來說，他和太太就是全世界！

為了讓他們在旅程中經歷有意義的參與，Marco 選擇為他們安排沒給零用錢的教育。他們只會有「打工換宿」般的工資，以致他們能積極分擔每天的工作，體會積極勞動有價，懂得珍惜運用金錢，也會學習分享與分擔。

## 在挫敗中學習成長

盡量減少人工化及商業化的服務之餘，Marco 引領孩子們去品嚐無價大自然的美麗，體會野外帶來的歡樂及挑戰，享受臺灣朋友的深情接待，孩子自行安排

及帶領行程的學習、犯錯及滿足，這絕非金錢可以買得到的！

他們這趟遊牧旅程，基本上在任何天氣的情況下也進行，當中必然出現不同的問題及危機：意外受傷、彼此爭執、確診等，讓他們能一同學習怎樣建設性地處理，從而在當中得著成長。

無論你是父母、兒童及青少年工作者、牧者、導師、關心生命的人或是未來的父母，這本書均適合你們閱讀，藉著進入 Marco 一家的遊牧奇妙經歷，相信可以引發你們對生命、家庭、培育孩子、建立不一樣下一代的創意想像及實踐行動。

期待有一天我們也可以分享你的另類遊牧之旅！

歷奇訓練教練
李德誠

— 7 —

認識 Marco 八年多，在我眼中，他是一位奇特的人。滿腦子古靈精怪、創意無限，加上一點傻氣和一股勇氣；他有時如吃了豹子膽似的，帶著半點瘋子的癡狂，敢人所不敢、做人視為不可能的事。

Marco 一家到臺灣的遊牧年，看似是「瘋狂的舉措」，其實他絕不輕率、更非魯莽，他是一位心思縝密的踐行者。

想像 Marco 和妻子需要有多少次的考慮、思量、計劃、部署才作出這重大決定。

欣賞他們夫婦同心和排除萬難的決心，終於成就得來不易的遊牧旅程。

這書就是他和妻子帶著四位子女，登上改裝了的露營車，走在臺灣的旅途上，車輪轉出了新奇的、平凡的動人故事。

露營車成了父母和孩子的流動教室——在狹窄的空間內，孩子學習包容體諒、分工合作、獨立自強、發揮創意、善用資源；體會簡樸生活不受物慾羈絆，快

— 8 —

樂可以好簡單。在爭吵中學會道歉和饒恕、試探中要持守誠實。為父母者踐行

和享受「愛在當下，愛要及時。」

Marco筆下的臺灣，有旖旎的風光美景，更有濃厚溫馨的人情。途中一家六口

染了新冠疫症，得著八方支援、民宿夫婦親切熱情如家人的接待、偶然遇上港

式茶餐廳的老闆送上菠蘿包，勾起他的串串鄉愁……

書中承載了親子愛、手足情、夫妻恩、朋友義、山水樂……看得我入迷。時而

莞爾大笑、有時又令我眼眶紅了……。

書中不乏發人深省的佳句：

「沒有完美的旅程，只有無價的回憶。」

「苦楚不一定是人生挫折，而是人生存摺。」

「隨心所欲的是夢想，滿途荊棘的才是理想。」

「世界再壞不要緊，我們努力做個好人。」

在這個以金錢掛帥、爭名奪利的年代，輕忽了對家人的關愛和漠視對身體的關

注。只怕一天出了岔子時追悔莫及。

在這個鼓吹物質享受、追求消費揮霍，人情淡薄如紙、互相較量比拼的社會，我們破壞了幾許大自然的生態？扭曲了多少人的價值思維？失去了珍貴的人倫關係？這本書有許多值得我們躬身自問的篇章。

這書如一道涓涓清泉，洗滌我內在心塵，提醒我歸回初心。

天使家庭中心 義務牧師

徐玉琼

認識 Marco 始於學校一個體驗式學習課程系列——「學習無疆界」。為了確保課程的質量，學校在每年課程完結時都會請學生和領隊老師填寫評估表，表達對該課程的意見。

我留意到其中一個課程的評分差不多每年都名列三甲之內，師生們的評語都很正面；於是某一年我決定親身參與這個課程，以更深入了解其過人之處，而當時的機構導師就是 Marco。

體驗式學習是通過自身參與以獲取經驗的學習模式，參與者往往對活動過程的記憶比較深刻；然而體驗式學習效果的精髓在於帶領者的解說（Debriefing）。活動終歸會過去，會被遺忘；但活動的意義和其中的體會如能在活動後通過適當的解說而深化，就能轉化為參與者生活的實踐和應用。在與 Marco 一起為孩子們打造流浪經驗的幾天，我特別留意到 Marco 的解說十分到位，除了引導孩子們有深一層的思考外，更能讓他們渴慕成長，期盼將來。

我覺得《我們的遊牧年》一書其實是 Marco 這一年經歷的解說：一部份是有關孩子的經歷和學習，一部份也是最重要的是 Marco 和太太分享他們作為父母的反思和學習。一個優秀的解說者必須具備高度的自省能力，Marco 做到了，而且他不但自己做到，更能引發讀者的思考和共鳴。

這本書不是一本純理論的書，Marco 還帶給讀者很多實用的建議，包括財政預算、露營車設施、行程，以及如何準備等參考資料。

是的，未必每對父母都有時間、空間或經驗和能力為孩子創建一個遊牧年，但如果你們疼愛孩子，想必都會盼望和子女建立親密的關係，我相信《我們的遊牧年》必會給你們帶來不少啟發和激勵。

香港神託會培基書院榮休校長

袁彼得

— 12 —

還記得多年前一位同事跟我談及，要介紹一位非一般的社工給我認識，使我非常期待。過了不久，我以家長的身份第一次聽他分享，果然不同凡響，名不虛傳。轉眼間，認識 Marco 差不多二十年，一同合作不少的活動，多次深入的交流，他總是帶給身邊人驚訝和羨慕、挑戰和反思、嘗試和勇氣、信心和輕鬆，每次都期望聽他分享，總會有啟發。

Marco 接觸無數青少年，從而感受到家庭的影響是如何巨大，後來他有家庭，有兒女，更身體力行去愛家人，用行動去表達無條件的愛。從 Marco 與太太單車環臺到與孩子單對單環臺開始，已讓我們驚歎不已！還記得兩年前 Marco 跟我說，要舉家去臺灣開露營車展開游牧年。當時疫情猖獗，帶著一家六口，我心中暗道：「咁都得？唔好玩咁盡！」（這樣也行？別玩得這麼過分啊！）這就是 Marco，加上太太全力支持，我相信他一定做得到，而且會帶來不一樣的體驗。

一口氣拜讀完 Marco 一家遊牧年的文章，當中分為四章，記載了起始、快樂

— 13 —

與高潮、困難與轉化和結束。既有駕駛露營車要注意的細節，亦介紹了不容錯過的風景，最讓我有共鳴的是與人有關的文章，每篇都發人深省。總能看到Marco 夫婦對家庭的信念、對教養孩子的堅持、對遇到的人心存感激，濃濃的情，充滿感染力，使人忘不了！Marco 記下他的反思和觸動的地方，亦帶給我不少深思和迴響，現節錄如下：

「教育是撒下盼望的種子」特別在現今的教育制度和社會氛圍下，教導的和學習的彷彿都看不到明天，但在黑暗無望的時刻，仍然堅守信念，撒下盼望，如：你做得到的，你是有價值的，這些話語和信念，看似好簡單，卻有極大的力量，能起死回生。

「孩子不一定用世界的標準去量度，父母在教育的角色不比學校弱，物質不是最重要，快樂可以好簡單，慢慢試，總會有出路」這段說話，十分認同，道出父母對孩子多麼重要，父母的價值觀、對孩子的看法、傳遞的信念深深地影響孩子的成長。有些孩子心靈受到極痛的傷害，很多是由父母造成的；有些孩子能在逆風中站立，背後也是有不少父母用無條件的愛支撐著。

「親子關係不要計算和猜度，無論孩子記得與否，不要停止付出」養兒防老是我們上一代的觀念，新一代的父母較少有這期待，大部份的父母都表達下一代

能好好養活自己就已經滿足了。世代和環境雖然不同，但孩子對父母的愛仍是渴求的，父母的愛沒法被取代的，無論孩子如何（包括成就、學歷、表現、樣貌……）仍然值得父母去愛，愛就是付出，不計較，不猜度，不望回報。

「故事不能用錢換，好好感受和珍惜，走自己的步伐，慢慢走，才最快。」

Marco 夫婦就是用行動實踐這句說話，用他們這一家的步伐，彼此陪伴，感受同在，互相珍愛，何等寶貴和美麗，家就變得不一樣了。

Marco 一家遊牧年的經驗，鼓勵我們與家人創造不一樣的經歷，他們是用露營車遊牧，我們可以有自己的創意，形式和時間不是最重要，「家人」一起才最重要。當你閱讀這本書，相信會牽動你的情感，激發你的思緒，並會為家人付上行動。正如這書的結尾，Marco 說的話：「四十三萬換到四十三萬買不到的寶貴回憶，足夠一生回味。」

荃灣浸信會幼稚園榮休校長

黃少君

— 15 —

二〇一九至二〇二一這三年，是我作為一個社工父親為對的事堅執前行最辛酸的日子。這是一段走在對的道路上令我最迷失但又最享受的年月。那段日子，香港社會的狀況在急速惡化，我不斷告知自己「一直走就對了」，因為只要方向對，速度就變得沒那麼重要了。但是，原來走在對的路上卻是如此的 Damn Hard，我的內心時時刻刻來拷問我：「你所做何事？你所做的是你相信的嗎？你所選擇的是正確的嗎？」那數年間，我沒有得到答案。生命遇上許多苦難並不可憐，至少我感覺自己還活著。

這三年間我確實犧牲了家庭，我的心不斷向自己發出提醒：沒有任何成功或工作意義可以彌補家庭的失敗，別人的孩子可以有許多生命師傅，但我家孩子的爸爸只有我一個。所以我又再做了一次充滿勇氣的選擇，把家庭放回了第一位。

回顧遊牧年，我感謝那一刻自己做出的勇敢決定。在香港及自己最艱難的時

期，浪子回頭向家人需要的愛 Say Yes。有人說：「人不是活一輩子，不是活幾年、幾月、幾日；而是活幾個瞬間，活在當下。」我感謝我的家人跟我一起成就了「我們的遊牧年」，讓我有著載滿愛的幸福記憶的一年、十二個月、三百六十五日，無限個感動的瞬間。這些幸福記憶伴隨著我，在一年後、五年後、十年後、廿年後……仍向我、向我孩子的生命發聲，給我們無限力量。我不知道我付出的，有沒有讓世界改變；但我卻確定我所付出的愛，再一次改變了我和我的家庭。

話說大約在遊牧年結束後的大半年，大女兒小悅的初經來了！當太太告知我這消息後，我的第一個反應是，感恩我夫妻倆能把握住，在小悅踏入開始遠離父母、準備展翅高飛的人生階段前，以行動回應孩子的需要，使他們的童年充滿著陪伴的愛，就算在我們最艱難的日子亦守住了。

大時代下的香港決定了我們會遭遇到什麼，但我卻能決定如何回應，我的心更可決定誰能出現及留在我的生命裡，而我的行為則決定最後誰能留下，我堅持家人永遠不會是被犧牲的那一位。

— 17 —

出發前，我以為這一年的遊牧年是送給孩子、送給家庭的珍貴禮物。但萬萬沒想到，這一年最受惠的竟是我跟我太太，我們二人的愛昇華至更勝初戀、刻入彼此的靈魂中。回想這其實是最重要卻又沒預期過的⋯陪伴成了最長情的告白。

如今當我回首，不因大時代下碌碌無為而羞恥，不讓孩子童年虛度年華而悔恨，那麼，我可以很驕傲的跟自己說：我無負此生。

能成就遊牧年的出走，我要特別感謝：

我親愛的溢、悅、星、晨，做您們的父母有今生無來世。感謝您們跟爸爸一起出走，創造了每一個美好的人生記憶。

我的太太，願意「嫁雞隨雞」，放下優厚的工作及舒適的居住環境，跟我這浪子用露營車闖蕩生活了一年。

每一位熱情接待我的家庭的臺灣朋友們，孩子在你們身上學到了要待人以誠，此乃一生受用的學習。

香港天使家庭中心的一眾同事們，有你們，方能讓我做出這個大膽而任性的決定，你們頂起了中心的一整片天。

— 18 —

謹此，把這本書致送給在天國的爸爸。感謝您向我示範了如何當一個有承擔的爸爸。我很想念您！

# 目錄

分卷

*Growing Up*

三

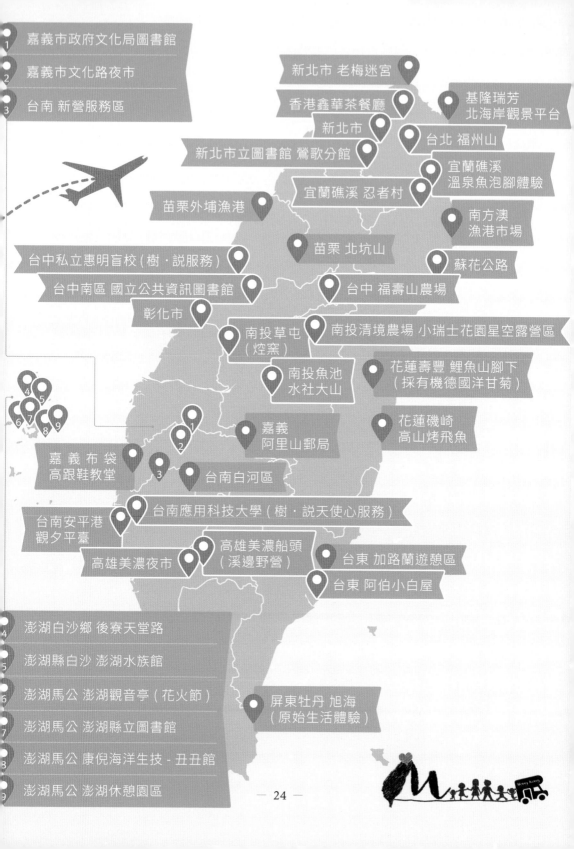

1 嘉義市政府文化局圖書館

2 嘉義市文化路夜市

3 台南 新營服務區

新北市 老梅迷宮

香港鑫華茶餐廳

基隆瑞芳 北海岸觀景平台

新北市

台北 福州山

新北市立圖書館 鶯歌分館

宜蘭礁溪 溫泉魚泡腳體驗

宜蘭礁溪 忍者村

苗栗外埔漁港

南方澳 漁港市場

台中私立惠明盲校（樹‧說服務）

苗栗 北坑山

蘇花公路

台中南區 國立公共資訊圖書館

台中 福壽山農場

彰化市

南投草屯 （焢窯）

南投清境農場 小瑞士花園星空露營區

南投魚池 水社大山

花蓮壽豐 鯉魚山腳下 （採有機德國洋甘菊）

嘉義 阿里山郵局

花蓮磯崎 高山烤飛魚

嘉義布袋 高跟鞋教堂

台南白河區

台南應用科技大學（樹‧說天使心服務）

台南安平港 觀夕平臺

高雄美濃船頭 （溪邊野營）

台東 加路蘭遊憩區

高雄美濃夜市

台東 阿伯小白屋

4 澎湖白沙鄉 後寮天堂路

5 澎湖縣白沙 澎湖水族館

6 澎湖馬公 澎湖觀音亭（花火節）

屏東牡丹 旭海 （原始生活體驗）

7 澎湖馬公 澎湖縣立圖書館

8 澎湖馬公 康倪海洋生技 - 丑丑館

9 澎湖馬公 澎湖休憩園區

# 我們的遊牧年

## 1 對香港夫妻 +4 個孩子 +1 台露營車

### 365 天臺灣壯遊

HONG KONG

FLY TO TAIWAN

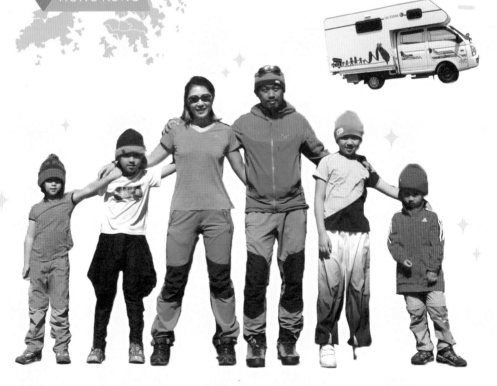

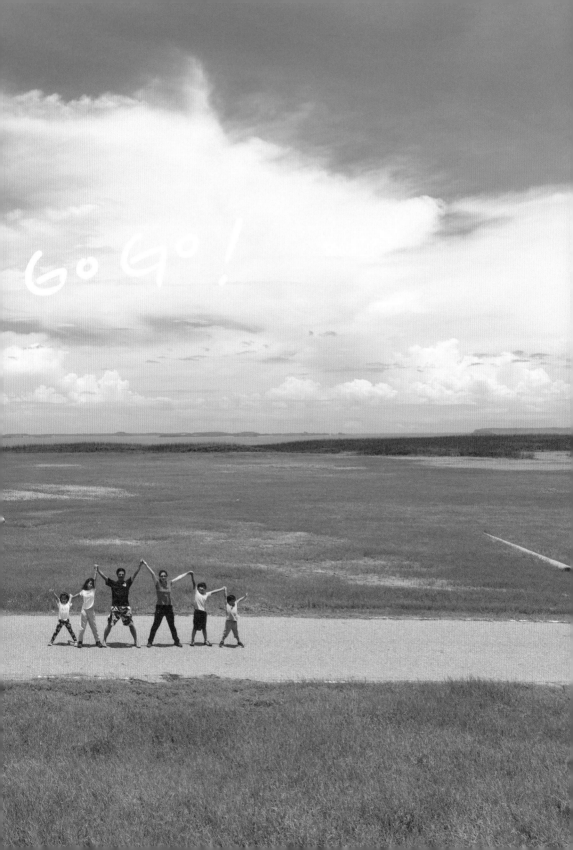

風起一
出發Go

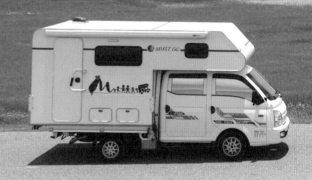

@ 臺灣桃園國際機場

落地，踏上這趟奇妙旅程

取車，領取我們的移動城堡

@ 新北市鶯歌 MUST GO

# 遊牧生活 Day 1

- ● START 香港國際機場
- ○ 臺灣桃園國際機場
- ○ 新北市鶯歌 MUST GO

@ 香港國際機場

啟程，登機出發了！

# 遊牧年的起始

## 為什麼開始這趟畢生難忘的旅程？

二○二一年秋天開始，我帶著太太和四個孩子，在臺灣展開一趟露營車之旅，也是我作為一個父親的空檔年（Gap year）。空檔年（Gap year），常見於青少年在高中畢業之後、升讀大學院校之前，騰出一年的時間以實踐的方式來體驗人生。但其實，為人父母，天天為生活奔忙，照顧孩子彷如打仗，即使本來社工的工作多有意義，也有耗盡精力的時候。所以，二○二一年，我內心有個召喚：「Marco，是時候停一停了。」休息是為了走更好的路，旅遊是為了重新出發，我們便開始一段令一家人畢生難忘的旅途。

仍然記得，二○二○年全球開始被新冠肺炎衝擊，當時我的生計受到嚴重的影響，因為海外活動皆被剎停，失去了成千上萬的生意，我不想辭退中心的員工，因此盡心竭力地不斷變陣救亡很多次。也因此，兩年內我不停處於颱風中

— 30 —

心，當時甚至壓力大得患上了抑鬱症。某天，我看到自己疲憊的身體、腐朽的心靈，便下定決心，好好出走，好好休息，我終於明白，人活著不是單靠食物，錢賺少了未來可以再掙，但是心靈枯死便難以起死回生。

| 2 | 1 |
|---|---|
| 4 | 3 |

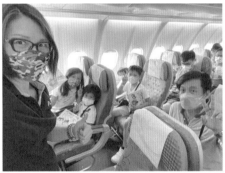

1-2 / 出發～　3 / 全球開始被新冠肺炎衝擊　4 / 在臺灣做新冠肺炎檢測

二○二○年暑假，我本來計畫與三位朋友、三個家庭一起去公路旅行（Road trip），從香港開車經陸路去英國，可惜這段闖盪歷程卻因為疫情被擱置至遙遙無期。此後，我一直想起這個約定，便萌生了以露營車方式旅行的想法。我希望這次休息像浪跡天涯，車開到哪，我們便睡到哪，天塌下來便當被子蓋，不受地域的限制。我也期待，整個行程是由我們和孩子一起策劃，Gap year 不是走馬看花天天換酒店，而是，這一年他們需要建立及守護一個實體的東西，那就是我們的露營車。最後，是比較實際的考慮，讓四個小朋友一年拖著行李實在麻煩，反而令旅行變得笨拙和複雜，若是有輛車，由我駕駛，帶著一家人上山下海，好像是最理想的方式。

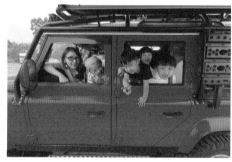

原本為了進行公路旅行而準備的露營車

2
3
|
1

1 / 我們的裝備與行李
2-3 / 到達臺灣，開啟這趟奇妙的旅程

那，為什麼是臺灣？

這也是始於二〇二〇年太太的一個詰問。香港因為二〇一九年後的社會運動，一直處於某種難以言喻的政治低氣壓，當時的環境令大家人心惶惶，一天太太突然問我：「老公，你有沒有想過我們自己子女的未來，有沒有其他選擇？」我從事社工工作多年，一直紮根香港，熱愛這個城市，太太熟知我脾性，若不是無可奈何實在不會考慮離開。

只是，人生有很多決定或許都是非如此不可，我想了很久，便決定，不如就試試去臺灣遊牧年，給子女人生多一個新機會。

經臺灣的消防員朋友介紹，我人在

香港隔空在臺灣訂製了這座夢寐以求的「移動城堡」，甚至傳奇得有點夢幻的是我們來領車當刻才付錢，但我一看見車，便愛不釋手，深深知道它會帶領我們留下一年絢麗又深刻的回憶。這個決定，兼容了離愁，我當是放個假，又讓孩子體驗是否喜歡或適應臺灣，他們當然喜歡的不得了，天大地大任他們闖，我駕著露營車，一邊休息，一邊體驗，一邊開箱臺灣，一邊重整人生，一邊陪伴家人，一邊愛上臺灣，也在，一邊用五味紛陳的心情，掛念香港。

香港真係好靚 ～
我們一直紮根香港，
熱愛這個城市

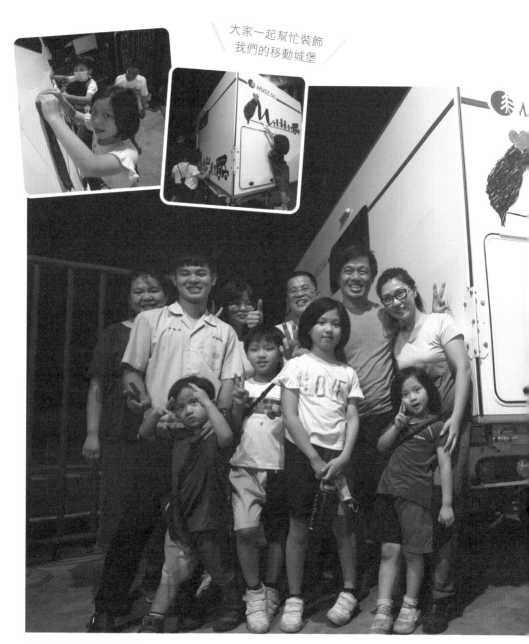

大家一起幫忙裝飾
我們的移動城堡

領取我們的移動城堡

盡情玩水玩泥巴

@ 苗栗外埔漁港

@ 花蓮玉里赤科山

金針花海

黃金稻浪

石雨傘

@ 臺東成功

@ 臺東池上關山

阿傑咖啡

@ 屏東枋山

延綿的海岸線

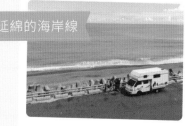

@ 臺東大武

— 36 —

1.2

# 適應露營車節奏

臺灣旅途第一站：
延綿的海岸線

一領到露營車，準備就緒後，我們便長驅直進，從臺北開車前往墾丁。最記得，第一天是整條臺二十六線即屏鵝公路，沿路海天一色，風光絢麗，遼闊的海景叫人刻骨銘心，歷歷在目。我們隨心出行，見到美景便停車，和太太到路邊的咖啡車買咖啡，孩子則四處玩水玩沙玩泥，不亦樂乎。那一刻的自由自在，象徵著旅途的啟始。

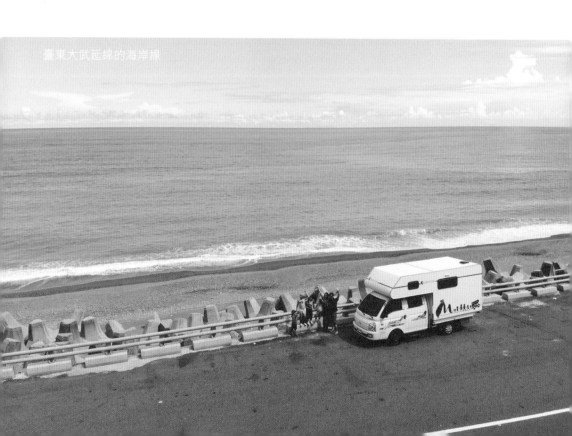

臺東大武延綿的海岸線

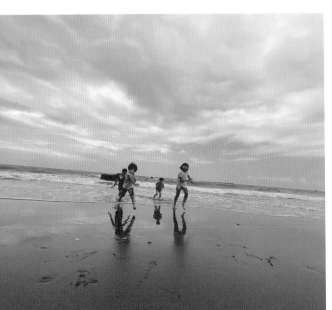

枋山、車城、墾丁……我開著車，載著太太和四個孩子，遊歷一個個風光如畫的海邊地點，其實我們也沒有太多計畫，大概開著車便能率性一點，開到哪便睡到哪，天天醒來都是世界級的海景。做社工及家庭工作多年，道理說得很多，現在總算親身體會，其實能夠停留在孩子回憶裡的，不是什麼景點，而是爸爸媽媽投入和他們在一起，一起經歷很多親密且無法取代的時光。

## 適應期

露營車的歲月共分三個階段，一開始是興奮盎然的適應期，大家在摸索露營車生活的節奏。我和太太漸漸有默契地分工，例如：我負責開車、電、水等等日常運作；太太則負責停車後的車上生活，如洗衣服、清潔等等。

一開始我除了專注於途上視覺的各樣享受，其實有點壓力，主要是還沒習慣怎樣加水，我們一般是在油站入油時順便加水，但是有時水壓太小太慢，我們怕會對別人造成阻礙而感到非常不好意思。後來是在臺灣各處找廟宇加水，才慢慢熟悉，也才明白：喔，原來長時間在露營車上生活是這麼一回事。

Tapelik café，和太太坐在露天咖啡座裡看孩子們玩耍

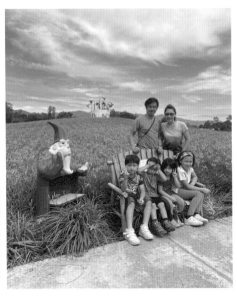

花蓮玉里赤科山的金針花海

適應之後，便進入第二階段。我們開始在臺灣四處探望朋友，也去一些特色景點。例如：我們駕著車如騰雲駕霧般地跑到海拔三千二百公尺的武嶺，感受一下高山氣候，一待便是一個多星期，在清境—武嶺—花蓮等等地方四處慢活和蹓躂，隨遇而安。試過氣溫降至零下八度，也試過無垠星空盡收眼底。一些時令季節如金針花季、櫻花季或螢火蟲季，也讓我們追著跑了一些地區，就這樣持續了四至五個月。不過我漸漸發現，這種玩法常常需要跑長途車，我怕孩子對旅行的記憶很多都是在車上打瞌睡的片段。所以，我和太太決定調節一下，進入第三階段。

<div style="text-align:center">慢活期</div>

第三階段，我們盡量留在一個地區慢慢玩，例如：在苗栗外埔一個鮮為人知的沙灘邊，玩了足足三天三夜，一家人度過很多純粹快樂的小日子；也在池上關山的黃金稻浪期間住了一星期，很享受這種駐足停下、把自然風光反覆細賞的時光，那一刻，我好像有了將時間暫停的魔法，一切剛剛好，是這麼美妙。

1
—
2

1 / 在苗栗外埔漁港慢慢玩
2 / 遇到一隻親人的鸚鵡，孩子們留下了珍貴的記錄

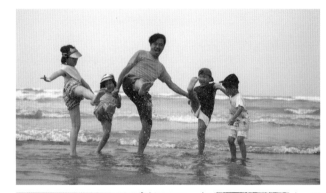

這一年，我們在路上，沿途播放著許多懷舊廣東話快歌，如 Beyond 的「光輝歲月」、草蜢的「忘情森巴舞」等等，孩子也跟著節拍高唱起來，興奮不已。每當他們唱到這一句，「年月把擁有變做失去」，其實，這一年，我們也將年月化作擁有，緊緊的抱在心裡，以後也一直回味。

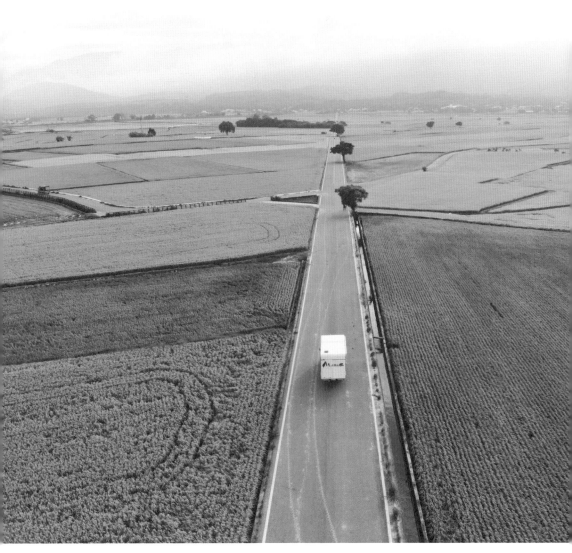

池上關山的黃金稻浪

和露營車一起去澎湖
@澎湖馬公港旅客服務中心
風櫃聽濤 @澎湖馬公

阿萬伯純仙人掌冰、果汁
@澎湖西嶼鄉
咾咕石屋 @澎湖

鳥嶼 @澎湖白沙鄉
奎壁山摩西分海 @澎湖湖西鄉

@宜蘭蘇澳
南方澳第三漁港拍賣市場

魚類博物館

@南投武嶺

南投武嶺的日出 @南投武嶺
感受高山氣候 @南投合歡山

當鐵牛遇上海牛
@彰化芳苑

田園焢窯趣
@南投草屯

小臺灣 @澎湖七美鄉

越野四驅車隊新體驗 @高雄寶來十坑野溪溫泉
七坑野溪溫泉 @高雄寶來

溪邊露營 @高雄美濃船頭

白橋野溪溫泉 @臺東延平

和露營車一起去澎湖

追隨原住民獵人足跡之秘旅
@臺東縣金峰鄉歷坵部落
虹橋野溪溫泉 @臺東金崙

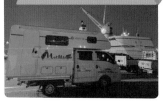

@高雄市鼓山 臺華輪遊客中心

# 坐在露營車，臺灣必去的私房景點

時日有限，坐上露營車卻感覺一日千里，玩轉臺灣每個角落。以下是我們的私心推介，適合每一位駕著露營車，用旅居方式遊遍臺灣。

## 大禹嶺、武嶺【獨特的零度生活】

作為香港人，生活的氣候就是冬天無雪、夏日炎炎。如果想感受非典型的溫度差異，我會建議你駕著露營車登上位於中央山脈主稜鞍部的大禹嶺，也可順道走走合歡山的武嶺。大禹嶺是有名的高山茶區，由於茶園都被原始森林包圍，出

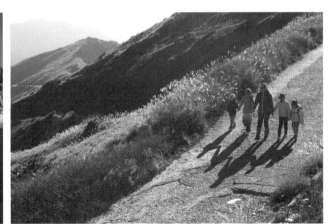

合歡山

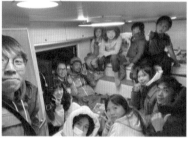

產的青心烏龍尤其出色；而武嶺位於海拔高度三千二百七十五公尺，是臺灣公路的最高點位置，可以眺望高低起伏的山巒與層層的雲海。不過我們建議來此，並不只是因為上述原因，而是因為能感受到獨特的零度生活。我們曾於十二月、一月時開著車登山，每天晚上都會降至零下二至八度。外面風呼呼地吹，我們則圍在一起煮部隊鍋，裡面有菜有肉有麵，頓時沁入心脾。也因為開著露營車，我們才可抵達無人之境，享受冰冷刺激體驗，若覺得太冷，又可以立即躲回車上，簡直是最佳的天然屏障。

## 野溪溫泉【大自然的禮物】

環臺一年，我們去得最多就是野溪溫泉。由於臺灣處於板塊交界，造就其波瀾壯闊的山脈地形和地熱資源，配上豐富的地下水，湧到地面時形成最天然的溫泉。由於這些溫泉大都處於偏僻的秘境，臺灣人將之俗稱為「野溪溫泉」。一年間，我們共去過四次野溪溫泉，主要都在臺東。孩子們最愛泡在溫泉裡玩泥漿，泥漿幼細，質感獨特，他們將之塗到臉上和身上，玩到樂而忘返。泉水裡總是白煙氤氳，冷水和熱水在彼此交融，如果遊臺灣，這是絕不能錯過的體驗。

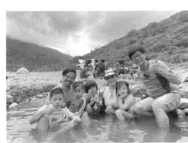

| 2 | 1 |
|---|---|
| 4 | 3 |

1 / 臺東延平鄉白橋野溪溫泉：泥漿浴

2 / 臺東金崙虹橋野溪溫泉

3 / 臺東延平鄉白橋野溪溫泉：挖野溪溫泉初體驗

4 / 高雄寶來十坑野溪溫泉

宜蘭南方澳魚市場

【一堂震撼的主題課】

如果想讓小孩大開眼界，一定要去位於宜蘭的南方澳魚市場。

一艘艘遠洋船出海捕魚後，送來各式各樣的魚類，到了每天早上九點的拍賣環節，幾百條旗魚、鯊魚、鮪魚盡入眼簾，宛如跑進一座一應俱全的魚類博物館，然後此起彼落的拍賣叫聲，成為一個難能可貴又不失趣味的過程。

一期一會的還有黃鰭吞拿魚，我覺得那是讓孩子上生物課、環保課、文化課的最佳課室，四個孩子異口同聲：「好震撼，一定要去。」

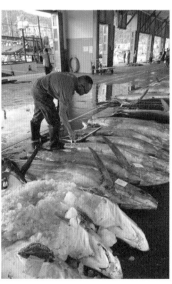
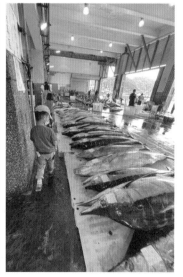

2 | 1

1 / 南方澳第三漁港拍賣市場

2 / 南方澳第三漁港拍賣市場：買手用取肉器取樣檢查魚肉質

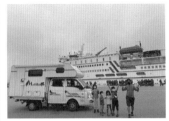

|   | 1 |
|---|---|
| 4 | 2 |
| 5 | 3 |

1/ 跟露營車一起坐臺華輪去澎湖：到達馬公市　2/ 澎湖咾咕石（珊瑚礁石灰岩）屋
3/ 澎湖馬公：風櫃聽濤　4/ 澎湖擁有豐富天然資源，處處是寶藏
5/ 澎湖西嶼鄉阿萬伯採仙人掌果實

澎湖群島【小島慢活】

連人帶車往臺灣外島去，是露營車之旅必不可少的行程。我們尤其喜歡澎湖，絕不是單單被陽光與海灘吸引，而是令人驚歎不已的天然資源，天天撲面而來的東北季風、包圍四周的玄武岩、藏於水底的薰衣草珊瑚。你會慢慢發現，地理是何等直接地影響當地人的生活，大家都摸出一套順應天命、順從自然的生存哲學，也會活用天然資源，不論是捕魚、防風或是飲食習慣，少了陸地人的狂妄，增添了小島人的淡泊。

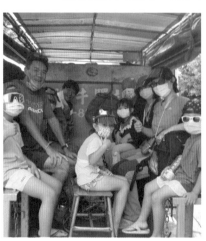

## 彰化芳苑・全臺灣唯一【海牛文化】

比「出奇蛋」更多層次的享受！你有聽說過「海牛」嗎？臺灣在地朋友 Stacy 和 Duncan 帶我們一家經歷了一趟到彰化芳苑一定要體驗的獨特「海牛文化」。芳苑產蚵（生蠔），更有全臺唯一、傳承近百年的「海牛文化」。這是自日治時期使用至今的漁法，由漁戶運用經特殊訓練的牛隻「海牛」，至潮間帶進行蚵田養殖及採收作業，現在則是轉型為觀光產業。據說全盛時期是家家戶戶都養著「海牛」，有數百隻之多，直到現在只有芳苑鄉保留下此項傳統，不過隨著俗稱「鐵牛」的柴油三輪採蚵車興起，以及蚵農和「海牛」的年紀越來越大，而「海牛」訓練又不太容易，所以數量急速下降，目前當地「海牛」也僅剩下六、七隻了。

我們搭乘著「鐵牛」下海，先越過堤防，再走上只有退潮時才會出現的水泥路，沿途欣賞美麗的風景和田園風光。當抵達潮間帶時，孩子都急不及待要深入到海灣淺水區，探索這裡獨特而豐富的生態系統。經過專業導遊的簡介後，我們便立即投入了蚵農的角色，體驗親手摸大大顆的文蛤、及拿起刀子便學著怎樣採一整串的鮮蚵，孩子都興奮不已，呼聲四起，不停聽到：「爸爸、媽媽，你看很大粒的文蛤喔！」另外，讓我最回味無窮的是，我從未試過站在海中吃生蠔，即採即吃，那是一種怎樣的鮮甜，實在用筆墨難以形容！碳烤後的鮮蚵風味又不一樣了！聽說經過潮汐養殖的蚵，吃起來較不會有腥味的。當然不可或缺的還有現煮的海鮮粥料多味鮮美，吃了幾碗還想再添一碗……回程時，負責人李大哥更貼心為孩子安排了「海牛車」體驗，孩子們可以近距離摸摸純良的海牛「小小白」，跟牠交個好朋友！我們懷著依依不捨的心情跟「海牛」說再見，忍不住多按幾下快門，希望多記錄這少見的無形文化資產，記住這芳苑潮間帶蚵農與「海牛」征服大海的生命力。

孩子們可以近距離摸摸純良的海牛「小小白」

現煮的料多味鮮美海鮮粥

高雄美濃船頭【溪邊露營】

跟隨著那有如「多啦A夢」百寶袋的拖曳露營小車廂，我們來到高雄美濃船頭來個充滿驚喜的「溪邊露營」，真沒想到臺灣的小溪邊也能玩得如此多樣化，誠意推薦給有創意的大家，不妨花小小心思做一點點規劃，帶孩子到溪邊享受一下臺灣豐裕的天然資源，以下我詳細記錄了我們的行程給大家作參考。

我們臺灣的好友政良及文雅為我家天際四寶設計了一趟別出心裁的，兩天一夜的好玩刺激活動，此次出行他們更是費盡心思傾囊而出，把家中好玩的玩意都搬了出來跟我們分享，當中不乏沙灘車、立式划槳（SUP）、鞦韆、吊床，還有

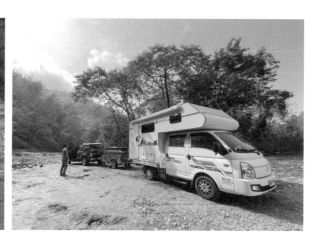

2｜1　1／跟隨拖曳露營車到溪邊　2／一起合作把立式划槳（SUP）搬下車

3 | 2 | 1　1 / 自製簡單的陷阱　2 / 跟著阿良叔叔到溪邊放陷阱　3 / 晚上到溪邊收陷阱

他們家最寶貝的兩位小猛男——安安和謙謙，有他們跟天際四寶互動，簡直有畫龍點睛的作用。

一大早，我們一行十人浩浩蕩蕩的來到美濃街市採買這兩天的食材，很久沒有去傳統市場買菜，小朋友的好奇心旺盛，時而伸手夾魚，時而模仿大人選菜，學著學著也像模像樣。

到了溪邊，孩子們便立即化身為小漁夫，有些拿著魚竿釣魚，有些忙著學習自製簡單的陷阱，然後跟著阿良叔叔到溪邊放陷阱，孩子們都滿心期待著晚上會抓到什麼魚獲，會有蝦、有蟹、還是魚呢？單單讓他們想像一下都已經心滿意足……

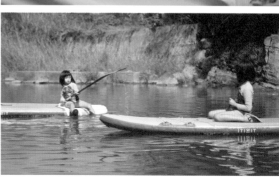

1　1 / 吊床　2 / 爬上立式划槳
2　（SUP），划去深水區探索

阿良叔叔把東西從百寶袋小車廂內逐一取出……。先是把吊床綁在兩樹中間，人躺在上面隨著微風左搖右曳，聽著風在耳邊輕輕細語，如果這時手上有本書可慢慢咀嚼，試問有誰能夠抗拒這種魔力呢？再來是配合一些繩索技術把私人鞦韆掛在樹上，孩子一看見便紛紛衝上前用盡辦法想把自己盪出天際，務求像小鳥一樣衝上雲霄。上完天便要下水，立式划槳（SUP）出動，原本在溪裡嬉水的小孩們立即上板，划到一些較深水的地方去繼續探索。著陸後，小型沙灘車更讓他們瘋狂起來，小孩坐在車上都莫名的興奮，眼前的畫面有如兒童版的「烈火戰車」，真令人啼笑皆非！

正在孩子玩得歡躍時，阿良叔叔又取出鋸子及其他相關工具，邀請孩子們一起到竹林找竹子來製作香口美味的竹筒飯，孩子好像被什麼魔法吸引一樣，二話不說把手上的東西立刻放下跟了上去！每位孩子都認真地下手做，從尋找竹林到砍竹子，再到製作成「竹筒飯」和「竹子杯」都不假手於人，他們非常享受野炊的每個細節及過程，在他們紅通通的臉上流露出滿滿的自豪及成功感，亮晶晶的眼睛冒著欣賞的眼光去鑑賞自己獨一無二的傑作。

小小的溪邊，無限的探索，根本就是孩子成長必然的要素，只要陪伴著他們一起去經歷，我相信處處都是「大自然的兒童新樂園」，他們一定會孕育出一種享受「大地任我闖」的勇氣，在安安和謙謙身上我看到政良和文雅為他們放下的種子。

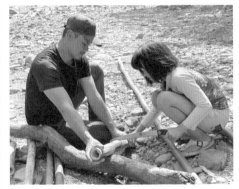
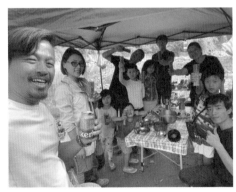

2 | 1　1 / 製作「竹筒飯」　2 / 「竹子杯」乾杯！

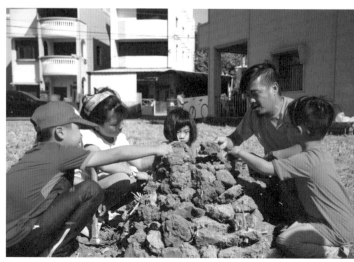

2 | 1　1 / 焢窯趣：建窯　2 / 焢窯趣：燒窯

南投草屯【田野焢窯趣】

最美的金黃稻田在稻穗秋收後，就遇到農作休耕期，這時田裡空蕩蕩的用來做什麼好呢？臺灣早期的農業社會，長輩會好好把握這個絕佳的時機，帶著孩子利用土塊堆砌土窯並放進一些簡單的食材，如蕃薯、玉米、土雞蛋等鄉土美食，體驗一下野炊的農餘樂趣。我的臺灣本地消防好友榮助特地為我們留了一片剛完成收割的稻香田，好讓農家子弟出生的我好好回味一下美好的童年記憶，同時，開闊我四個孩子的眼界，見識這古早農村生活的樂趣！

焢窯，臺語稱為「爌窯」或「爌土窯」，而客家語則稱之為「打窯」。從挖底洞、堆建土窯、燒窯至呈焦黑色，然後放入預

— 56 —

先包好報紙或鋁箔紙的食材、把窯打垮覆蓋滿被敲碎土塊、燜窯、最後到開窯取出香噴噴及熱騰騰的美食。這八個步驟看似簡單，其實當中大有學問，例如：窯底部留有洞口一方面是放置燃燒物，另一方面是要讓風產生對流，平均受熱及提升受熱速度；又例如：要判斷土裡食材是否已燜熟，可以在土堆上放一些草，草枯了就表示食物已熟……。一座小巧精緻的「焢窯」，背後卻充滿農民們大大的智慧和創意，更讓這片稻田散發出迷人的鄉村風情。傳統的焢窯是運用泥土曬乾後的土塊來建窯，不過，現在的焢窯體驗活動為了方便，多改以用現成的土磚或石頭搭窯。我個人還是推介沿用傳統的土塊，需要自己親力親為的全方位體驗方式比較有意思。

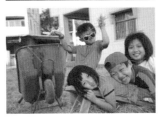

2 / 1
3

1 / 焢窯趣：開窯取出美食
2 / 玩稻草 3 / 滾稻草

孩子最愛在這片廣闊的田裡自由玩樂，不受任何限制，自主自發地創作新玩意，時而在單輪搬運車內以人當貨，不停運到這、運去那；時而在田內挖洞舖乾草，運用豐富的幻想力，創造自己的玻璃屋房間，甚至躺在上面享受美食；還不時挖東掘西，砌出新城堡及其他各式各樣的玩具，一整天在泥地上滾來滾去，身上沾滿泥土及大自然的香氣，大大滿足了他們五感上的需要。其實，玩遊戲的本能是與生俱來的，只要提供一個合適的場地，孩子們都會玩到不亦樂乎！如果有機會，大家不妨趁著稻田休耕期間大手牽著小手作伴來體驗一場沉浸式的焢窯活動，品味以最原始烹調方式製作讓人垂涎欲滴的美食。

單輪搬運車新玩法

— 58 —

## 臺東縣金峰鄉歷坵部落【追隨原住民獵人足跡之秘旅】

臺灣的原住民族一共有十六族，儘管各族都有自己的特色及文化，但狩獵活動在各族皆普遍被視為部落中神聖的大事，所以他們每次出獵前也必嚴陣以待，並且必須嚴守戒條。

浸信會歷坵教會的杜義輝牧師是一位我尊敬的臺灣好朋友，他不僅是一位有心的牧者，也是一位農夫，更是一位魯凱族獵人。來到臺東縣金峰鄉山上的歷坵部落，杜牧師邀請我們一家人跟隨著英勇的獵人們，踏上一場刺激而難忘的山林打獵探險之旅。穿越茂密的叢林，跋涉在崎嶇的山徑上，尋找著獵物的蹤跡，「你看，我剛剛看到小動物那會發光的小眼睛喔！」小星興奮的叫聲劃破了寂靜的夜空，這是他剛從獵人身上學會了用電筒尋找動物身影的小技巧……

傳統上，狩獵是男性專屬的職責，女性是禁止觸摸狩獵工具的，否則會招來不祥或打不到獵物

獵人從小便要跟隨著經驗豐富的獵人們，上山學習各樣打獵的技巧與山林知識，培養冷靜沉著的態度，以及分工合作的精神，這樣孕育出一個又一個能獨當一面的部落男人。

古往今來，原住民族均在中高海拔山林進行狩獵，並嚴格遵從祖先傳承下來狩獵的道德準則。原住民獵人重視自然保育，只在固定的季節出獵，絕不獵捕正在懷孕或哺乳的動物；同時，為促進山林野生動物生態的永續發展，他們更會避免在同一獵區有過度頻繁的捕獵。杜牧師一邊以敏銳的觸覺偵測著獵物的位置，一邊細心地給我們導覽，他還透露了打獵鮮為人知柔和的一面，原來他常藉打獵進行家庭輔導。每當發現有夫妻吵架，做丈夫的悶悶不樂時，杜牧師就會請纓帶他上山打獵，把頭燈關上，靜謐的山上頓時變

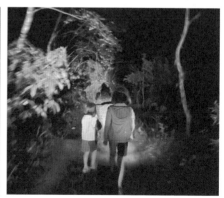

2 | 1 　1／「愛聚」用歌聲、舞蹈分享歡樂　2／蹲在 4 個孩子的身旁，同一視平線跟孩子站在一起，高聲歌唱著 Beyond 的「海闊天空」

成 Man's Talk 的最佳場地，耐心傾聽、禱告祝福後，被心靈安慰過的獵人便快快樂樂的帶著獵物回家。從前，孩子們只能透過螢幕視覺上了解打獵的過程；現在，他們可親身到現場 4D 體驗上山打獵的實況，全方位感受那份刺激而又充滿張力的真實感之餘，更可揭開狩獵那剛柔並重的新一面，實在令人畢生難忘。

另外，此行還有一亮點，在打獵前一晚，正是大年初一，杜牧師特地在部落舉辦了一場溫馨的「愛聚」活動，讓一群長大了的部落孩子回了家，用歌聲、舞蹈分享歡樂。從前已風聞原住民都擁有像天籟般的嗓子，一開口，真的不得了，我們都被歌聲深深

杜牧師的農作物

小星把自己畫的紀念品，送給杜牧師一家與杜爸爸農場

吸引著。我們一家也被邀請了上臺獻唱，爸媽蹲在四孩的身旁，跟孩子站在同一視平線，一起高聲歌唱著 Beyond 的「海闊天空」：「仍然自由自我，永遠高唱我歌，走遍千里，原諒我這一生不羈放縱愛自由……」我們就在這樣的氛圍下，跟原住民家庭默默地互相交流著不同的文化，彼此加深認識了解，度過了一個美好的晚上。

經過這趟難得的狩獵之旅，不僅讓我們學習到不少狩獵的文化及知識，更令我們更深一層認識原住民族的內涵。動身吧！帶著都市的小孩到部落探索一番，融入原住民小孩群中，第一線感受一下原住民族的真摯及充滿愛的一面，肯定你會有不一樣的發現！

高雄寶來十坑野溪溫泉

【越野四驅車隊新體驗】

「挑戰極限，追求自由，探索未知，瀟灑不羈……」這是我一向對越野四驅車愛好者的印象，受臺灣在地好朋友 Herbert 天堂鳥（人稱鳥哥）的邀請，我們要跟一群喜愛大自然的冒險家一同踏上一趟探索之旅。

十坑野溪溫泉位於高雄寶來溪上游，是一個隱藏在大自然中的寶藏。泉水源源不斷地從山壁上流出形成小瀑布，長年累積大量碳酸鈣沉澱，經沖刷崩解後在瀑布下方堆積，形成一幅獨特的彩色壁畫，展

2
───
1   3

1 / 越野四驅車隊成員身上散發著一份沉實穩重又和藹的氣質
2 / 溢、悅、星、晨自組的越野四驅車隊  3 / 小晨和小星與柔情鐵漢交流中

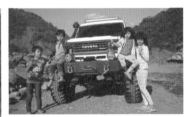

現出黑、白、綠、黃交織的奇幻景觀。清澈的泉池溫度恰到好處，所以慕名而來的人很多，即使地處偏遠及需攀山涉水，也未能阻礙人們到來，一睹這處絕美的冬季限定秘境之風采。

相信也是這個原因，所以鳥哥等一群越野四驅車愛好者願意一同前來好好享受一番！孩子們都非常興奮，「問題寶寶」們的好奇心又開始湧出來：真的不用下車便能過河？越野四驅車真的可以越過崎嶇顛簸的大石路？那麼，可以在沙地上行走自如嗎？坑坑窪窪不平坦的道路呢？泥濘路呢？他們不停想像，不停發問……。

為了第二天早上能清晨出發前往十坑隱密天堂，我們前一晚就開著我們的「移動城

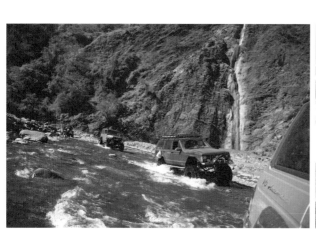

1 / 路途上孩子們全程都乖乖緊握扶手

2-3 / 車與車手那份「車人合一」的默契中

1

3

2

— 64 —

堡」尾隨鳥哥的四驅車，越過羊腸九曲的山徑，來到七坑附近稍作休息。沒想到我們滿有份量的「移動城堡」，載着一家六口摸黑也能攀山越嶺順利達陣，每個彎道都帶來新的挑戰和驚喜，整個經歷已經讓我對隔天的探索行程充滿期盼。

果然孩子們都迫不急待的一大清早便起床，各自整裝待發。接下來兩天我們會暫別「移動城堡」，登上越野四驅車到十坑觀星露營。

跟其中幾位越野四驅車隊成員簡單互相認識後，在他們身上找不到電影打造出來的車手的放蕩和冷酷，但卻散發著一份沉實穩重又和藹的氣質，小悦和小溢二話不說便跳上初相識大哥們的車上，小晨和小星見狀也立馬返回鳥哥的車上準備出發。穿越小關山林，沿著溪谷迂迴上溯，越過湍急的溪流，終於

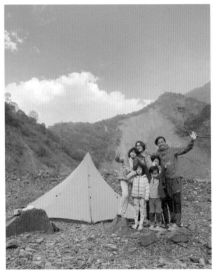

2 | 1
—
3

1 / 登上越野四驅車到十坑觀星露營
2 / 鳥哥化身為大廚煮麻油雞
3 / 臺式一品鍋

到達白煙裊裊宛如仙境一般的十坑溫泉。路途上孩子們全程都乖乖緊握扶手，看著窗外極致的風景，在車廂內感受著車與車手那份「車人合一」的默契，一起挑戰各種地形的極限，內心是多麼的震撼，車內更不時傳出興奮的尖叫聲。

抵達目的地後，大家在這個獨特的環境中享受溫泉的恩澤，舒緩肌肉的疲勞，放鬆壓力，讓身心得到完全的放鬆與療癒。同時，欣賞周圍山景，感受大自然的恩賜，仿如讓人沉浸於其懷抱之中。

當夜幕降臨，營火燃起，大哥們再次展現他們的才華。他們竟化身為大廚，帶來了各種美食，有木炭烤肉、烤魚、麻油雞、臺式一品鍋等……。大家圍在營火旁，有星空相伴，手中拿著一罐啤酒，分享著越野四驅車的冒險故事和生活點滴，在這個溫馨的氛圍中，彼此的友誼更加深厚。

這是一個全新的體驗，不僅讓我們探索了大自然的魅力，更感受到這群柔情鐵漢彼此間的情誼，讓我看到組車隊的目的不僅是享受越野的樂趣，更是為了互相激勵、分享經驗和技術，共同挑戰更困難的路線，體現了人生路上「有你（同行）真好！」的真諦。如果你身邊有喜愛越野四驅車的朋友，記得要勇敢向他們發出邀請，請他們把你帶上，一起探求這種越野的新體驗。沒有也無妨，建議你先計畫到七坑野溪溫泉作為起步點，好好欣賞一下大自然的奇妙。假如沿途遇上越野四驅車隊，好好把握與他們相交的機會，大膽請他們分享過往的有趣經歷和故事，相信你獲得的肯定超出你所想所求！

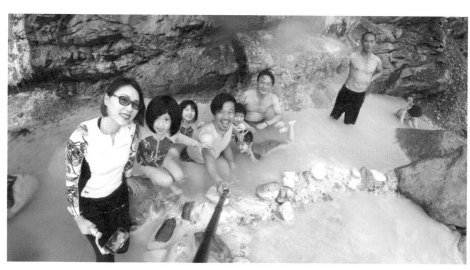

享受溫泉的恩澤，讓身心得到完全的放鬆與療癒

行動咖啡 Summer's Time

@ 新北市林口

光武石橋頭福德廟

@ 宜蘭縣礁溪

內埤情人灣

@ 宜蘭蘇澳

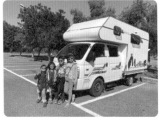

@ 嘉義東石

東石漁港

@ 臺東池上鄉

福德宮

觀夕平臺

@ 臺南安平港

水仙宮

@ 臺東大武

# 露營車的禮儀

1.4

在臺灣以露營車生活了一年，輾轉帶著家當走過一百多個營地，我們慢慢摸索出一套露營車的禮儀：不欲製造垃圾，不想騷擾他人，不願過於招搖。大概因為來自外地，背負著香港的名聲，我們總希望默默做好自己，不要丟了家鄉的臉。

一般人去露營，到達郊外，便會找合適營地停泊落地，並將桌子椅子都搬出來，肉眼看，至少會佔據兩格的停車位，這種情況在一些風光如畫的地點，例如海邊更為常見。但是由於住在露營車上，視車外車內為家，我們的做法會略有不同。

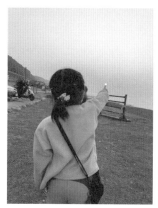
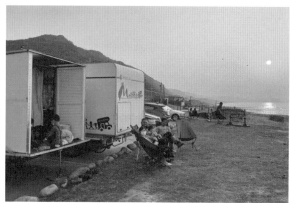

新北市林口 行動咖啡 Summer's Time，和朋友一起欣賞日落

作為遊牧一族，對於營地，我們懷有感恩的心，而且它對我們來說並不是享樂功能，而是讓我們置身於當中，欣賞整個自然環境，創造屬於我們一家人的經歷。

所以我們提倡「器材不落地」，住在車上，好好享用寧靜的環境。我們很多時候都會開動發電機，所以會特別有意識地盡量遠離人群，選一些偏僻一點的地方，而且發電機只在白天運

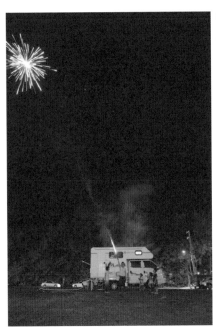

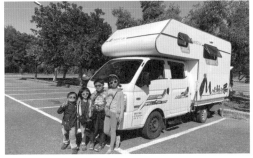

1 / 嘉義東石漁港　2 / 宜蘭蘇澳內埤情人灣　3 / 臺南安平港

宜蘭縣礁溪光武石橋頭福德廟

作，夜闌人靜時會自律保持關閉。所以駕著露營車四處去玩時，各位可不妨多加注意，自己停車和擺放器材時會否侵擾到別人的使用權，正所謂：己所不欲，勿施於人，將心比心，亦會為營地帶來更融洽和睦的氣氛。

另一個有趣之處是，除了營地，我們也會選擇停泊在寺廟，臺灣各城各鎮都有大大小小的寺廟，也算是地方一大特色。廟中有廁所，也有自來水可以取，但我們牢牢記在心上的是，事事必須要有禮貌、要打招呼，做任何事要徵求對方同意，自己垃圾要自己帶走。

幸好的是，露營車上非常舒適，私隱度亦高，所以只要不開發電機，即使是將車子停泊在路上，拉上窗簾，也會成為自成一角的小空間，保障一家人的隱私，這是意料之外的實用之處。煮食方面，我們上山時大多是自己煮食自給自足，但是到了山下則會光顧餐廳，例如早餐店、快炒店、夜市，簡簡單單便一餐，還能充分認識和體會臺灣的飲食文化。

只要我們掌握好駕駛露營車的禮儀，多自律，懂得從他人角度出發，路上必能玩得悠然自得，也能令當地人對香港人留下一抹良好的印象。

1 / 臺東池上鄉福德宮
2 / 在臺南安平港的觀夕平臺，發現有趣的投幣式快煮牛肉麵
3 / 在尋常早餐店，體會臺灣的飲食文化
4 / 臺東大武水仙宮

1
4　3　2

@ 臺北松山

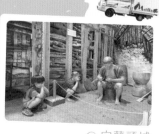

臺北偶戲館

@ 宜蘭頭城

積木博物館 @ 宜蘭市

蘭陽博物館

宜蘭忍者村

積木博物館

奇麗灣珍奶文化館

@ 宜蘭礁溪

奇麗灣珍奶文化館
@ 宜蘭蘇澳

蠟藝臘筆城堡

南方澳漁港市場

蠟藝臘筆城堡
@ 宜蘭蘇澳

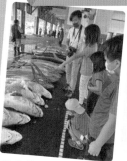
@ 宜蘭蘇澳

# 1.5

# 好玩的不是景點，是經歷

一家人坐在露營車上遊遍臺灣，不知不覺已經八個月，雖然開車的司機是我，但我喜歡鼓勵和引導孩子自己計畫行程，自主選擇心儀的景點。我總是相信，只要是自己花了心思，下過功夫看地圖、找資料、查門票，哪怕到達才發現，眼前是個荒蕪貧瘠的大平原，是個一無所獲的遊樂場，孩子還是會玩得不亦樂乎，好玩的不是景點，是經歷。

最近一次，我們去了宜蘭忍者村，四個孩子久旱逢甘露，浩浩盪盪扮起忍者玩遊戲，選擇此景點的黃溢更興奮地拉著我的手說：「爸爸，是不是好好玩？我是不是選得很好呢？這是我人生去過最好玩的景點！」我和太太看得傻眼，內心納

第一次自己規劃行程，放手，讓孩子們好好享受自主計畫的過程

閟：「是挺好玩的，但真的有這麼誇張嗎？」往更深一層想，其實孩子在乎的不是景點的設施，而是這個地方由他們親身自主地選擇，出發之前滿懷期待，遊覽後回憶滿溢，感謝孩子提醒我要用童心未泯的眼光看世界。

有很多朋友會關心我們在臺灣的行程，去了哪些景點、有甚麼推薦等等，我卻不以為然，因為我在乎的並不是走馬看花式的觀光之旅，而是真實在地的經歷。除了容許孩子「自

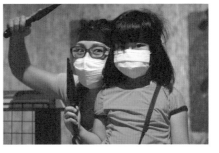

| 3 | 1 |
|---|---|
| 4 | 2 |

1 / 彩色筆 DIY
2 / 蘭陽博物館：
了解原住民
3 / 積木拼豆 DIY
4 / 臺北偶戲館

己景點自己選」，我更希望他
們落手落腳去參與〔一些活動，
所以這大半年，我們一家跑遍
臺灣大大小小包含 DIY 活
動的展館，例如奇麗灣珍奶
文化館、蠟藝蠟筆城堡、蘭
陽博物館、積木博物館、臺
北偶戲館等等……千奇百趣，
多不勝數，不能盡錄，總之
嬉戲放電以外，我希望他們
還能接觸世界上不同的事物，
自己親自動手做些小手工。
例如在臺北偶戲館，他們就
首次接觸了木偶皮影戲，展
區兼具古典與時代性的發展，
令人大開眼界，好玩之餘，
又散發點文化氣息。

臺北偶戲館

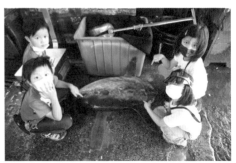

2 | 1　1/曼波魚 2/跟小孩手臂差不多大的蝦

行程裡也會有些會是「爸爸的選擇」。例如，我帶著他們前往南方澳漁港拍賣市場，千里迢迢前往，不是為了吃海鮮，而是上一場深刻的環保課。漁市場每天都會有很多大魚（包括鯊魚）拍賣，眼見幾百條鯊魚攤在孩子眼前，每條都至少一百至兩百公斤，他們目不轉睛，看得詫異，好奇地不停向我發問：「點解仲要捉咁多？（為什麼還要捉那麼多呢？）」，「對海洋生態有咩（什麼）影響？」，「佢哋咪好可憐？（牠們不就很可憐嗎？）」……。我深信遊臺一年，帶他們走出課室，拋下教科書，來到現場，上一場震撼的「眼睛教育」，必定更加獲益良多，銘記於心。

隨著輪子轉動慢慢生活，孩子也學會用眼睛、聲音、味道、氣味，建立了對一個新地方新事物的記憶。有時他們甚至不會看平板電腦（我

— 78 —

南方澳第三漁港拍賣市場

們的「車規」是車在小路不准看平板，上高速公路才能看！），只顧著看窗外風光明媚，然後，忽然指著窗外青蔥的大樹：「爸爸，我們是不是曾經到過這裡？」我停下車，摸摸孩子的頭，希望他們知道，世間所有的相遇，都是久別重逢。

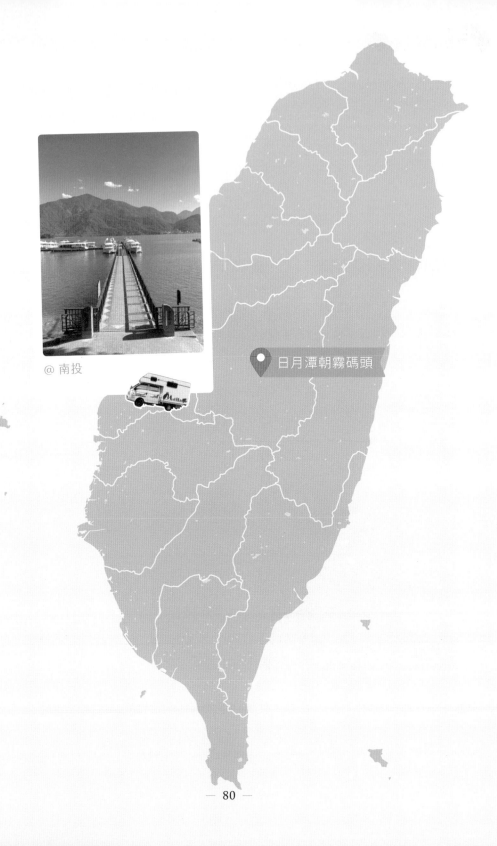

@ 南投

日月潭朝霧碼頭

1.6

# 萍水相逢卻縈繞心上的山野臺灣人──「神雕俠侶」

常說，最美的風景是人。

我們一家六口坐在移動城堡上，跑遍臺灣，看過絢麗的日出，見過深邃的大海，泡過溫潤的溫泉，種種風光，盡收眼底。但是途上慢慢細看，慢慢感受以後，最看不膩，是一片片的人文風景。謝謝臺灣人，謝謝熱情的你們，也要謝謝緣份，讓我們可以連繫在一起。

第一次在路上遇見楊先生和黃小姐，心中就正好是這種驚歎，驚歎他們擁有無窮的魄力。楊先生大約六十歲，臉上留了一點鬍子，樣子隨心所欲，而他的伴侶黃小姐則曬得一身健康陽光的膚色。楊先生退休不久，開著一輛 SUV Camper（我第一眼就是迷上他們的車！），遊山玩水，風餐露宿，去過很多座臺灣的高山，他倆說過，目標是登上臺灣小百岳（全臺灣一百座近市區而具代表性的「郊山」），決心一座一座的跑，一座一座的拿下。在我眼中，他們活

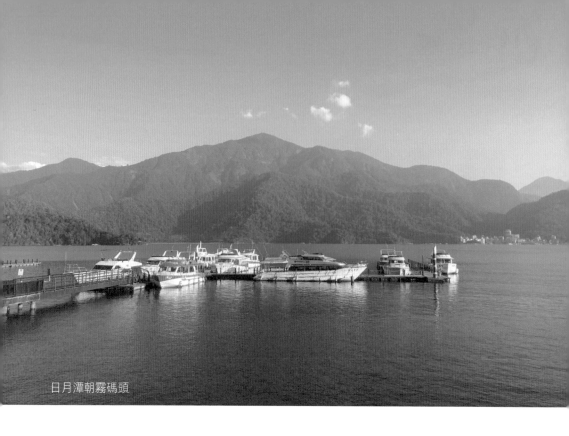

日月潭朝霧碼頭

像對逍遙快活的「神雕俠侶」，到了這個年紀還是滿有活力，我心生羨慕，我告知他們希望將來退休，我夫妻倆也可以達到這樣的目標。

認識他們，是在日月潭停車場，一個尋常不過的黃昏。楊先生路過我這臺露營車，立即跟我說「我看了你露營車內部裝修的影片好多次了！」他看見我隔壁有停車位，便索性將車泊在我們隔壁。楊先生，特地跑過來和我搭訕，他熱情地笑，然後我們聊了很久，出奇地投契，我家幾個孩子熱熱鬧鬧，他們看在眼裡，總是友善地微笑。彼此初識，交談都是輕

— 82 —

簡，但感覺像是識英雄重英雄，交換過來歷，分享過歡樂。翌日清晨，便就此別過，不帶走一片雲彩，不拖泥帶水，「See you down the road!」我總將這句掛在口邊，正如我喜愛的電影《游牧人生 Nomadland》。

數天後，我在社交平臺上收到黃小姐的來訊，寫了一段頗長的文字，娓娓道來弦外之音。那時初初相識，我順其自然將二人稱作「夫妻」，因為覺得他們就像老夫老妻、相處很開心很自然。但我眼中的神仙眷侶，原來不是夫妻，背後更有一段揪心的人生故事。

她告訴我：幾年前，楊先生的太太離世，他一直活在傷痛中，走不出來，在不長不短的日子裡，眼睛好像加了灰色濾鏡去看世界。直至他參加了一個野外單車車團，爬了好幾座山，才慢慢好一點，

日月潭朝霧碼頭

慢慢重新振作起來；人生如山，沒有爬不過的難關，是野外活動讓楊先生看見活下去的曙光。後來，在活動裡，他認識了黃小姐，兩人志趣相投，互相陪伴，才漸漸發展成大家看在眼內羨慕的老夫老妻。黃小姐信中坦言，在路上他倆常被人誤稱為「夫妻」，但他們都是以微笑回應，不特意澄清。

讀畢她的分享，我很觸動。原來開心背後，扛了一個這麼有血有肉的故事，而且讓人這麼觸動，縈繞於心上良久。是的，每個人的肩上都扛著屬於自己的課題，而眼前的路、面前的風浪，不過是努力將我們鍛煉成更強大更美好的人。

我也感到驚歎的是，我們在路上萍水相逢，但可以如此坦然相對，推心置腹，回歸人與人之間最原始的狀態，路上相遇、山上交心，讓我們有了莫名奇妙信賴他人的特質，與在一般城市中爾虞我詐、功利至上的價值觀略有不同，如是回想，這也是我想四個孩子學懂的。

和黃小姐他們說過，找一天一起再攀某座山，但沒有約實時間。我很相信直覺，相同氣質的人會有吸引力法則，我們很快就會在路上相見。

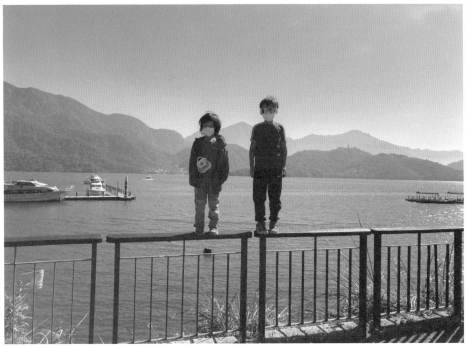

1 ╱ 我家的神雕俠侶　2 ╱ 孩子，願你記得回歸人與人之間最原始的狀態

| 1 | |
|---|---|
| 3 | 2 |

3 ╱ See you down the road! 相同氣質的人會有吸引力法則，我們很快就會在路上相見

野柳地質公園

@ 新北市萬里

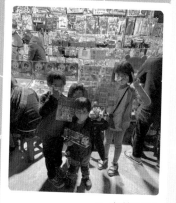
@ 高雄美濃

美濃夜市

1.7

# 遊牧年沒有零用錢

臺灣的一年遊牧年裡，我們希望孩子學到一些實用的生活技能，如計數和理財。所以我便訂下了一規則給他們：「這一年，大家沒有零用錢，只有工資。」

大意就是，他們需要像「打工換宿」一樣，幫忙打掃、清潔才能換到新臺幣十元，並鼓勵他們將錢存起來，再自行購買心儀的東西，養成獨立自主的能力。這樣的設定，並不是希望孩子變得市儈勢利或斤斤計較，而是知道「勞動有價」，希望他們自小學習：很多擁有的東西不是免費午餐，不能伸手即來不勞而獲，反而是，你想要的事物，必須一步一步努力和付出才能得到，也因為得來不易，你才更覺得彌足珍貴。

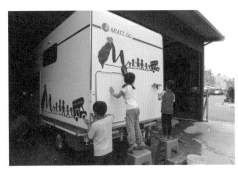
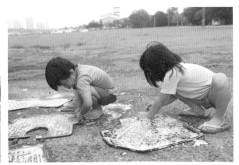

露營車家務：幫忙打掃、清潔換工資，讓孩子知道「勞動有價」

理念想得宏大，實踐起來卻總是啼笑皆非。沒想到他們每天必然的話題（或看到陌生人），就是分享自己已存到多少錢。例如只有四歲的小兒子小星，每天都很滿足地「數錢」——滿足來自每天一點一滴、憑自己的付出聚沙成塔，然後每次花自己的錢時都帶著一份謹慎。例如我向他們明言不要買玩具，但他們卻會花些零錢在夜市玩遊戲換禮物，他們就說這不算買啊（笑）。

有些時候在孩子用錢時，慢慢地彰顯了孩子的美善，讓我們感到很安慰，例如作為大姐的小悅很疼弟弟和妹妹，便會用自己存的錢買禮物送給他們，而弟弟妹妹見狀又想回禮，更會提議：「節日時不如交換禮物？」那種互動與實踐，都慢慢訓練到他們自主、計畫，甚至提升數理能力。更重要的是，他們也不會無的放矢、亂花金錢，反而是更加節制和做事有條理，例如有一次到便利店時：

三妹小晨很有禮貌地問我和太太：「媽媽我想喝汽水？」

媽媽回覆：「可以呀！」

孩子覷腆問：「是媽媽還是我出錢？」

媽媽神回：「當然是用你們自己的錢，因為是零食。」

孩子立即笑著跳著跑走說：「那麼不用了！」

孩子就是這樣慢慢的掌握節制及判斷。

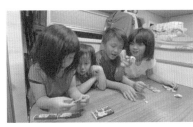

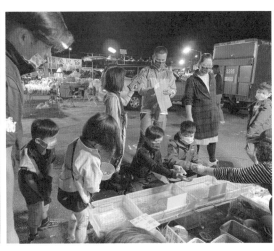

1/ 讓孩子自行決定買或玩什麼，養成獨立自主的能力 2/ 節日交換禮物
3/ 新北市萬里的野柳地質公園，小溢主動分擔停車場費用

2
3
1

有一天，我們到達新北市萬里區的野柳地質公園，要找停車場泊車，作為二哥的小溢突然主動提出：「不如讓我來付停車場費用吧！」

孩子們現在對世界好奇，懂得探頭張望看價錢，甚至很懂事，試著分擔我們的擔子，當時看在眼內，心裡實在很感動。

我回答小溢說：「那可是你五天的薪水喔，真的捨得？」然後，年紀最小所以荷包也最少錢的小星也插嘴：「我也幫忙，我有一塊錢。」然後，我們都相視而笑了。

見證四個孩子快速建立對錢的意識及概念，養成儲蓄的習慣，並懂得自動自覺與他人分享，這是讓他們學習「管錢」的最大收穫。

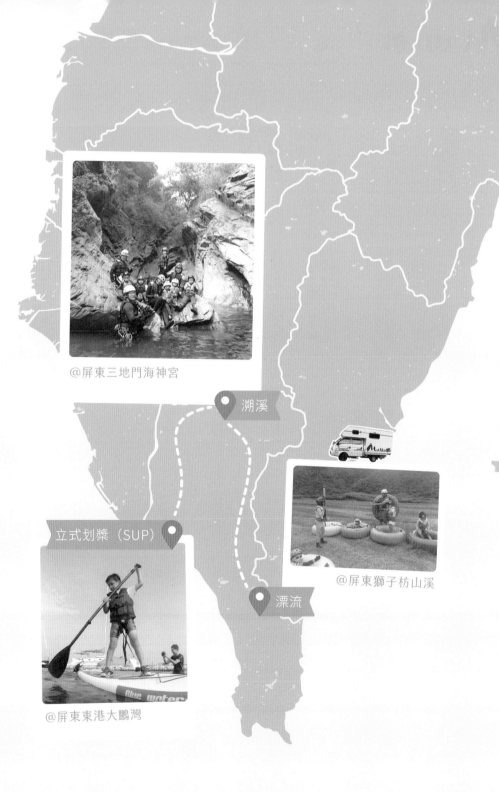

@屏東三地門海神宮

溯溪

@屏東獅子枋山溪

立式划槳（SUP）

漂流

@屏東東港大鵬灣

1.8

# 不為名利的神隊友

帶著孩子旅居漫遊臺灣的一年，我希望他們可以試試不同的戶外活動，一方面鍛鍊欣賞大自然的眼光，另一方面，也是讓個人生命有所突破和體會。

十一、十二月時，我們前往屏東縣，特地為孩子安排了一次的漂流和溯溪活動，這是我們來臺灣後第一次的戶外歷險之旅。在臺灣，由於地形險要，雨季易有山洪暴發，所以玩戶外活動的風險較高。而且，市場上有很多「收費便宜、較馬虎」的戶外體驗活動，有些我接觸的團隊做安全措施有點粗疏，我也是從事這一行業，作為「行家」，對這方面尤其執著，別人將生命付託給你，豈能失信於人？

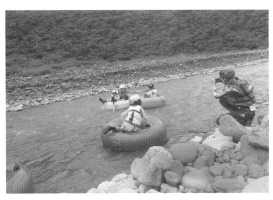

屏東獅子枋山溪：漂流

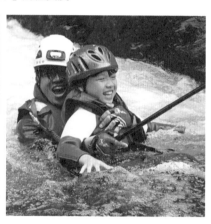

後來，我認識了「山嵐野趣 Wilderness 」的伍安慶，依我所知，他們是目前臺灣唯一一個擁有最高溯溪及繩索拯救資歷的專業教練團體，不是紅十字會急救證書那種，而是可以用繩索去搜救的技術。官方並不要求團體要備有這些技術才能辦活動，而且學習這些技術也不便宜，但是安慶他們單單為了一種專業態度，為了想確保參加者安全，便投入去學習更多更專業的安全技術，將安全這條線守得很緊，令我深感佩服。

我和孩子總共跟著他們活動了三天，先在屏東枋山玩漂流，然後前往海神宮玩溯溪，最後一天在大鵬灣玩立式划槳，是一趟名副其實、圓滿豐富的「上山下海」之旅，當我看著孩子在水中靈活自如，浮現一種「水是可親的，不是一來就只有恐懼」的神情，我感到特別驚喜，此行也確實增進了我和孩子之間的感情。

在這趟旅途裡，我也和安慶及他的教練們，有了很多深刻的交流。他們處處流露出專業的繩索技術，真是「一入溪潤便知有沒有」，尤其從他們口中得知，連高雄市消防局都曾經找他們幫助峽谷救援，陸軍特種作戰指揮部完成「峽谷急流繩索救援（Canyoning rescue），近年也協助訓練，實力如此洪厚，有一張亮麗的成績單，背後卻是不足為外人道的辛酸。

很多人都是用公家單位的資源去組織拯救隊，但安慶是開私人公司，器材和技術成本高昂，而且「好天斬埋落雨柴」，活動機會主要集中在夏季，導致收入不穩，近兩年更適逢疫情，很多活動被迫取消，生意非常慘淡。但是，他沒有因而妥協，繼續投入大量成本去訓練教練，學習和鍛鍊精湛的繩索技術，他就是如此有胸襟、有堅持、有底線的臺灣人。

到了旅途完結，我跟安慶結算費用，他只是輕輕跟我說了一句：「客人有好多個，但隊友得一個。」我聽罷，十分觸動，他真的仿如我的「神隊友」一樣。

同為戶外活動的教練，與他萍水相逢，卻惺惺相識，他不為名利，不求光環，卻為野外歷奇活動前仆後繼。做這一行，危機處處，但是我們並沒有在原地奢求危機離開，而是主動尋找出路，堅持到底，化險為夷。

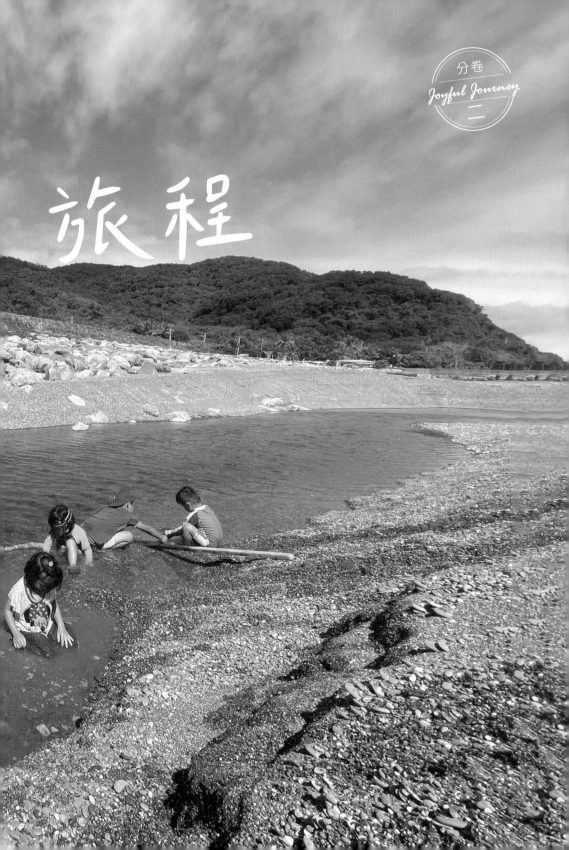

旅程

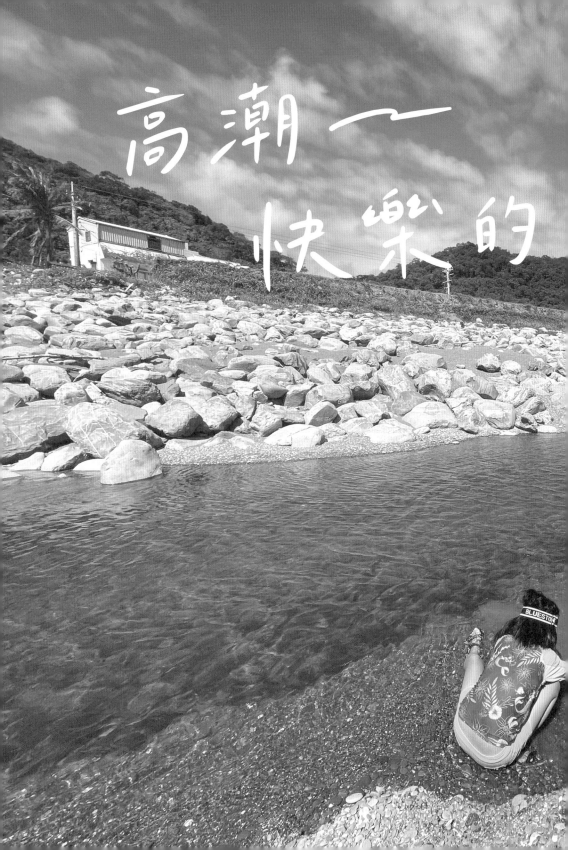

@ 宜蘭五結蘭陽溪口

聚精會神地翻頁看書

自製玩具

@ 澎湖湖西鄉奎壁山
摩西分海

大自然玩具

@臺中武陵農場

大自然玩具

@ 高雄美濃船頭

2.1

# 虎年斷捨離之反思

新年之始，祝各位虎年大吉，同甘共「虎」。

去年九月開始，我們一家人駕著露營車的遊牧生活，至今已經開了一萬一千公里（大約是從香港開去歐洲那麼遠），回望起來，真的非常遠。

遠的不只是路程，也是視野。

旅途上，隨著車輪轉動，當孩子用流浪方式開始自主學習和感受的同時，我發現身為四個孩子的爸爸，自己原以為駕輕就熟的教育理念，也開闊了不少。其中一種學到的視野是斷捨離。當時，我們從香港一個六百平方英尺（大約十七坪）的單位，搬到只有一百平方英尺（不到三坪）的露營車，人生立即濃縮成六個背囊，失去物質，失去很多衣服與玩具，孩子會適應嗎？會發脾氣嗎？會嚷著要回香港嗎？

結果是隨著輪子愈轉愈遠，他們都適應了這種簡約人生。礙於露營車儲物空間不多，我規定每人只有四套衣服、三雙襪子、一雙鞋，不能隨便亂買東西。例如襪子及褲子，穿著的時間多，自然就破了好多洞，太太就試著幫他們修補。誰知破完就補，補完又穿，孩子都指著破洞笑嘻嘻地互相取笑，但又以有媽媽愛的修補為榮，然後懷抱更珍惜的態度看世界：那一條褲子或一雙襪子不只是物質，而是爬滿經歷的日記本，這些同甘共苦的經歷，可以講一輩子！對啊！我這才當頭棒喝，愛孩子是要送他們經歷，而不是一味給予物質，再亮麗的衣飾，也比不上窗外風光明媚，再多的金錢，都比不上歲月靜好。

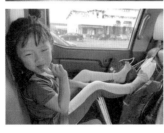

2／3｜1

1／大家都適應了這樣的簡約生活
2／簡約人生，以有媽媽愛的修補為榮
3／指著破洞互相取笑

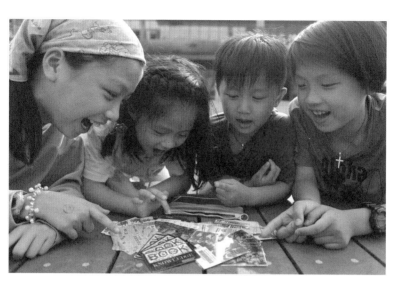

40多張圖書證

有人為行裝簡便的我們送來二手衣物（其實都好新好乾淨！），看在環保的份上，我就接收了部份，孩子滿心歡喜，笑得燦爛。華人總說，新年要穿新衣，但事實上，穿「舊衣」也是種福氣，理清自己的物慾，懂得分享與知足，已經是最好不過的「新禮物」。

斷捨離嘛，露營車空間少，沒有太多空間放玩具。有人又會問，那孩子玩甚麼？

車開到海邊，沙灘是生活最長的畫布。

車開到河邊，石塊與魚兒成了孩子最溫柔和忠實的玩伴。車開到大城小鎮，孩子嚷著我拿出腫脹的錢包，裡面放的不是錢，而是四十張圖書證，那是他們最珍而重之的財富。四姊弟最愛兒童繪本，他們每次都興致勃勃地借五至十本！

自製玩具

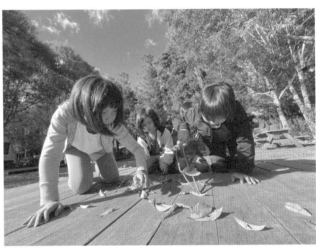

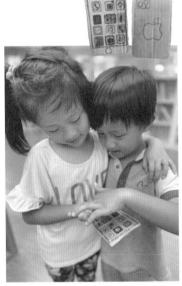

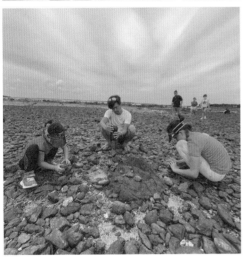

2 | 1

4 | 3

1 / 臺中武陵農場：大自素材，自製玩具　2 / 自製玩具

3 / 高雄美濃船頭：車開到河邊，石塊與魚兒成了孩子最溫柔和忠實的玩伴

4 / 澎湖湖西鄉奎壁山摩西分海：車開到海邊，石塊與魚兒成了孩子最溫柔
和忠實的玩伴

我看著他們抱著沈甸甸的書本回到車上，自動自發、聚精會神地翻頁看書，頓時看得傻了眼。在香港，功課把每孩子成長的每分每秒都壓榨掉，讓人完全提不起勁閱讀。但這裡他們可以一目十行，唯一希望是，他們的近視不要加深太快（笑）。

所以，要斷捨離掉的不只是身外物，是我們固有的價值觀。我們要戒掉香港那種揠苗助長、過度功利的學習態度，而是讓孩子有空間重新審視及梳理人生所需，學術與非學術都是一樣。只要慢慢聚焦於當下，簡樸而行，最後發現露營車雖窄小，回憶卻裝不完。

最後，祝大家在人生旅途上，苦盡甘來！

2 | 1

1 / 在露營車裡，聚精會神地翻頁看書　2 / 在宜蘭壯圍蘭陽溪口，聚精會神地翻頁看書

@ 臺中武陵農場

一家人 24 小時一起生活

@臺東縣成功鎮

石雨傘：Tapelik café

為孩子留下
美好的童年回憶

@ 臺東加路蘭遊憩區

## 2.2 愛對了人，情人節每天都過

天天駕車、帶著四個小孩熱熱鬧鬧地上路，差點將所有節日都拋諸腦後了。昨天是情人節，今天是元宵節，但忘記節日不是因為我善忘，而是在這個遊牧年裡，有我太太在身旁，我覺得自己每天都在過情人節。

開著露營車到處遊歷看似浪漫，但和四個小孩二十四小時如膠似漆地一起生活，需要極多耐性和體力，幸好有我太太和我分工合作，自動補位，叫我特別喜悅。她知道我負責規劃行程兼開長途車開得金睛火眼、沒得休

武陵農場：We and Us

1 / 臺東加路蘭遊憩區：這一年為孩子留下美好而實在的童年回憶
2 / Tapelik café，只要有她佳人作伴，就是世上最簡單的寶藏和忠實的玩伴

息，人會很疲倦，所以她主動去負責孩子睡覺、露營車內生活的家務打理，孩子伴讀時光。當我忙於幫孩子洗澡，如打仗般忙得冒煙，她便負責幫他們擦乾身體和穿衣服。她通常都會留到最後一個才洗澡，因為露營車上浴室和廁所是併在一起，她想等大家洗澡後，逐寸將地板抹乾，讓環境乾爽舒適。她，就是那麼善解人意。

在香港，太太曾是一家藥廠廠長，是個名副其實的事業型女性，她會先顧好家裡四個孩子的事，並在外傭姐姐的幫忙下，繼續追逐自己的事業。但是，這一年，我們都放下手上的工作，希望讓孩子從體驗中學習，留個美好而實在的回憶。

她更是由從前管理廠務，到現在為孩子縫紉補衣，同一雙日理萬機的手，今天只顧棉乾絮濕。晚上夜闌人靜，我倆待孩子睡了，終於坐下促膝談心，我總是向她表達由衷的感謝和感恩！只見她雙手因做家務變得粗糙，我便感到心痛，但她總是以孩子為先，我只好努力為她分擔更多（夏天我負責洗衣服！）。所以，我想藉著今天這個日子，再次告訴妳，我的太太、四個孩子的母親、我的伯樂、我的神隊友：謝謝你的付出與陪伴，讓我天天是最幸福的老公、爸爸。

如今駕車遊歷快半年，我發現收穫最多的不是孩子，收穫最多的是我自己──是和太太甜蜜和親密的關係。從前我們在香港，彼此相愛，關係也好，但是各忙各的，有了事業和四個孩子，忙碌的裙拉褲甩，不免有種距離感。如今朝夕相對，有種默契，也有種親密感，你相信嗎？我們這半年的遊牧生活裡，沒吵過一次架。

有一次，我們到了一個風光旖旎的海邊，孩子忙著跑跑跳跳，我們就手拉手，喝杯咖啡，聽些音樂，細水長流，平淡但富足。只要有她佳人作伴，一起欣賞良辰美景，是我認為世上最簡單的寶藏。

老婆，什麼節都好，今天，我們放假一天，好好享受吧！

@三軍總醫院基隆分院

男孩子的成長印記

姐姐為他剪指甲，很體貼

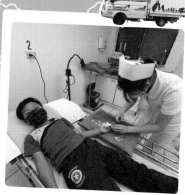

在診所準備拆線——成長印記

2.3

# 男孩子的成長印記

"How many roads must a man walk down before you call him a man?"

到臺灣快將半年了，這次是第二次到醫院急症室（急診），兩次都是帶黃溢去！這一次真的讓媽媽百般滋味在心頭⋯⋯

小溢從運動設施方向豪哭著奔跑過來，表情很痛苦，手上很多血⋯⋯一隻小手指被東西夾爆了！我的天啊！是何等的力量才能造成小指頭被夾至爆裂？兒時身經百戰的爸爸第一時間抱小溢在懷中為他檢查傷勢，媽媽立即飛奔去取急救箱。

這邊常聲稱自己怕血的爸爸當時沒有絲毫恐懼地為孩子止血，多麼的有男子氣慨！（好 MAN 喔！）可能是因為小溢此刻的傷勢，跟這野孩子爸爸兒時所受過的傷相比，根本就是小兒科，此乃可輕易從他身上大大小小的「成長印記」

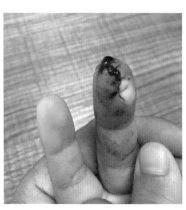

2 | 1

1 / 夾爆的小手指
2 / 基隆案發現場
兇器：紅色和黃
色的部份直接重
擊相撞，夾爆小
手指

找出線索說明一二。另一邊媽媽卻緊緊攬着正在痛得發抖的小溢，溫柔地安慰著，正所謂「十指痛歸心」，看著小手指裂開的傷口如此的深，媽媽的心也痛如刀割！

這一次可算是媽媽第一次處於「意外」現場，目擊到孩子身上未經處理過的傷口。從前每次都因為「在工作中」的原故，而把「在現場安慰孩子的使命」在不知情下，外判了給 Tima 姐姐（外傭）或爸爸！這次媽媽終於沒有缺席了，全程見證著這小男孩身上加添了一道「成長印記」及其如何勇敢面對的過程！簡單處理傷口及了解事件發生的經過後，我們立即趕去就近的醫院急症室。感恩上帝總為我們預備最好的，安排了這些白衣天使在我們身邊，他們都很溫柔及有愛心。

— 108 —

新冠病毒快速檢測後，第一關是Ｘ光拍片，放射治療師問小溢是否需要媽媽陪同，可能是之前已經體驗到醫生哥哥及護士姐姐的愛心，小溢竟說自己可以獨自一人在房間內照Ｘ光，媽媽彷彿看見忽然長大了的小溢，多麼的勇敢！

第二關是縫合，醫生哥哥看完Ｘ光片報告後，先是告知手指有骨裂的情況，但這骨裂的位置（手指第一節）只能靠孩子自己自然癒合。簡單又直接的解釋，確實免去了媽媽一些不必要的疑慮！不久，醫生哥哥便帶我們到縫合室。他們要面對的第一個挑戰，就是為恐懼中的小孩打麻藥。小溢非常有意識地避開痛楚，麻醉針都未碰到皮膚，他便開始叫痛及把手縮回去。醫生哥哥及護士姐姐並沒有強硬地勉強孩子打針，反之是循循善誘地解釋及細心觀察著孩子對治療的恐懼感，循步漸進地為孩子進行治療……終於打過麻醉藥，醫生哥哥才剛動手縫第一針，小溢又大聲叫痛，醫生哥哥見狀立即停手，第一，是要照顧孩子的心理狀態，第二，是要釐清孩子只是感覺到針線在手指上走動，不是真的有痛感，太貼心了！「只需聽一首歌的時候便可完成啊！」護士姐姐也溫柔地安撫著小溢的心情這樣說著！

三軍基隆分院：8歲的小男孩獨自一人拍Ｘ光片

真的只需一首歌曲的時間，醫生哥哥便把傷口縫合起來！細心包紮後，還不厭其煩地叮囑我們要每天塗藥膏及清洗傷口。因為農曆新年將近，醫生哥哥還親切地提醒我們，如果傷口有任何狀況也可立即去急診室，不用擔心！

眼前這個八歲的小男孩，縱然有十萬個不願意，但也在無限恐懼中完成縫合！事後，小溢更跟爸媽說：「對不起，我不應該玩到樂極忘形，結果導致大家都沒辦法繼續行程，我以後會注意的！」聽到這番成熟的話後，媽媽鼻子一酸，心情很複雜，感動孩子已會為自己的行為反省，心痛他自責自己打斷了大家計畫好的行程，但內心深處卻也堅信這次的意外並不會是最後一次！

野孩子，男兒血，成長的印記……。

開車前往醫院的車途中發生了一些小插曲，又讓我看到四個寶寶美善的特質！

小溢不停問媽媽是否需要縫針，並嚷着他不想縫針（可能是之前聽說了小星在沒有打麻醉針的情況下縫針之經驗，令小溢有著無限幻想，而心生懼怕）！在

悅、溢、晨、星要繼續相親相愛喔！

小溢內心正與恐懼爭戰的時候，好奇寶寶小晨及小星又不停追問縫針的細節。媽媽也嘗試講述縫針的情況，為小溢做一些心理準備，直至看到孩子在媽媽懷中害怕到要掩耳不聽時，我卻安慰著小溢說「治療的過程中痛是肯定會有的，打麻碎針當刻也是會痛的，但不論有多痛，媽媽也會在你身邊陪伴著你……」。而善良的大姐小悅彷彿感受到哥哥的害怕，不發一言靜靜地紅起了眼睛！孩子們在小溢入醫院前都為他一起禱告！

事後，悅、晨、星見到溢時，第一時間是關心他的傷勢痛不痛。小悅除了用自己的零用錢買了小溢喜歡的寶可夢卡逗他開心外，還為他剪指甲，很體貼的姐姐啊！而小晨更是每天提醒媽媽及哥哥要吃藥，看到手足情的萌生，爸媽的心也甜了起來！

採收雨來菇 @ 牡丹旭海

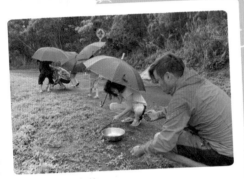
尋寶中：雨來菇

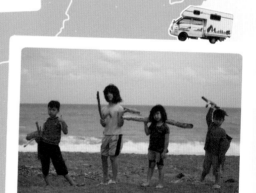
@ 屏東縣牡丹旭海

不依賴 3C 的自然生活

2.4

# 我家孩子不是低頭族

在臺灣四處遊歷時，認識了很多新朋友，他們看著我家四寶，總會訝異：「為甚麼你們家的孩子不用看手機或平板電腦？」

是這樣嗎？我摸一摸後腦不以為然。看著他們在海邊溪邊蹦蹦跳跳，又發現我家真的沒有低頭族。每次去到一個地方，他們都用開闊的眼光欣賞大自然，很多事都親自動手做，不依賴3C產品，不會盯著電腦屏幕吃飯，這正是我所相信的育兒教育。而遊牧年正是實踐這種理念的最佳試驗場：究竟這般非典型的生活形態，孩子們的學習進程如何？有學到怎樣的生活技能？而對做父母的我們來說，最重要是，他們快樂嗎？

最近我們來到屏東縣的牡丹鄉旭海，讓我看到一個好例子。那天黃昏，我帶著二兒子黃溢沿著海岸邊撿一些漂流木，要用來起營火和煮食。我們找到一些檜木，我便趁機解說一下，這種木材叫「ヒノキ」(Hinoki)，是全世界重要的四

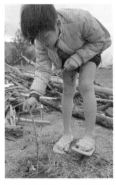
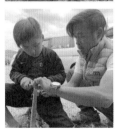

大樹種之一，因為延綿很多年才能長成大樹，甚至蓊鬱的森林，所以，檜木象徵著一種堅毅不屈的精神。

聽罷，小溢露出興趣盎然的模樣，急不及待地拾起木頭。我再教他如何用鎂棒點火挖棒、或是先將紙巾燃起，慢慢讓木頭燒著，「嘩，好香！」他發現檜木聞起來香氣撲鼻，如發現新大陸一樣，更是非常雀躍。我示範一次，也教他一些安全指示，然後在我的監察下他也跟著做，他親手將木頭點燃時，特別有成就感。我也教他用萬用刀有鋸齒一邊，慢慢

將漂流木鋸成木屑，方便運用。快樂不知時日過，他從下午五點，一直埋頭邊學邊玩至晚上八點，專心致志並有恆心地做好這件事，我覺得眼前一亮，對於一個八歲的男孩子來說，或許這是最有趣的野外體驗課。

這讓我有了很深刻的反思。「3C」，全寫是電腦（Computer）、「通訊」（Communications）以及「消費性電子」（Consumer Electronics）產品，如電腦、手機、平板電腦。其實我的孩子都會使用這些東西，他們也不過是很普通的孩子，但普通孩子可以接受不一樣的教育。我發現，每當他們置身於大自然之中，在那

每當他們置身於大自然之中，在那種接納和多樣性的氣氛下，他們總能找到自己有興趣的事物

種接納和多樣性的氣氛下，他們總能找到自己有興趣的事物，那感覺像是被色彩繽紛的小宇宙擁抱著，引發了他們的好奇心和想像力，讓他們悠然自得地做自己，那是我們做父母最感到出奇不意的。

他們也愛玩3C產品，但是他們並不上癮，不用依靠電子世界去打發時間。反而，在大海、在小溪、在樹木裡、在石頭前，他們自由選擇和組合好自己喜歡或擅長玩的玩具，找到自己喜歡的生活形態，在浩瀚的大自然面前，新事物都學不完，時間總是不夠用。

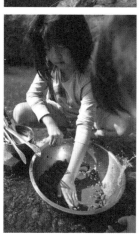

那個晚上後，小溢將剩下的檜木碎粒放在他的可樂杯中，珍而重之地愛惜著。

我知道，那是他的課堂禮物，我們多少錢都買不到。

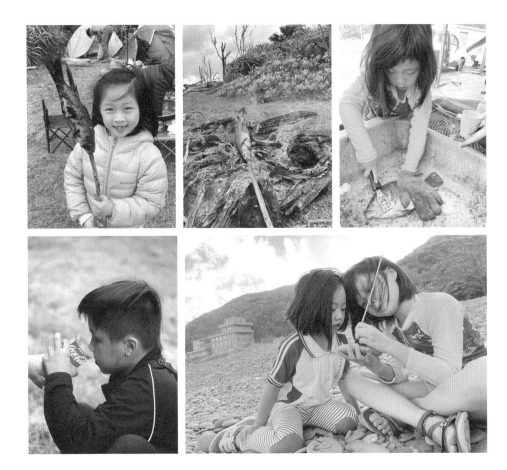

| 4 | 3 | 2 | 1 |
|---|---|---|---|
| 7 | 6 | 5 | |

1 / 爸爸試著撒網捕魚　2 / 小晨試著刮魚鱗
3 / 用鎂棒生火烤魚　4 / 烤好的魚，滿滿的成功感
5 / 在小溪，他們自由地尋找大自然中的清潔用品來洗碗
6 / 用石頭組合成好玩的玩具，新事物都學不完，時間總是不夠用
7 / 小溢將剩下的檜木碎粒放在他的可樂杯中，珍而重之地愛惜著

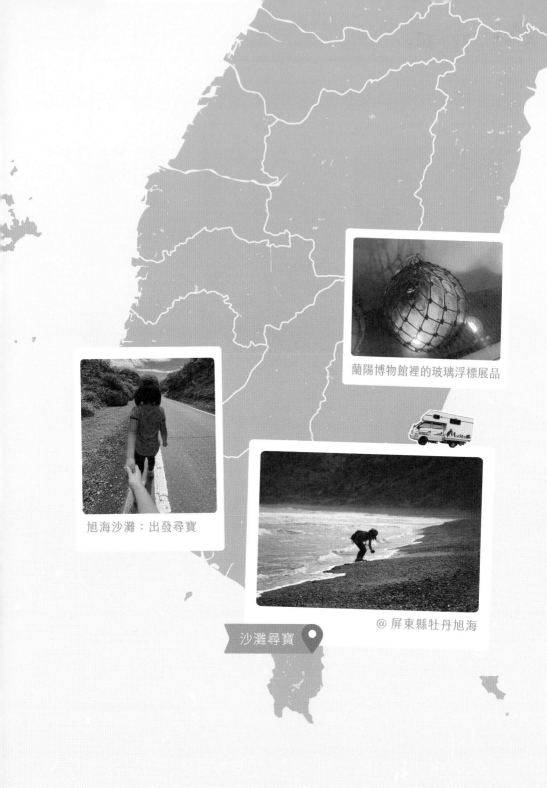

蘭陽博物館裡的玻璃浮標展品

旭海沙灘：出發尋寶

沙灘尋寶

@ 屏東縣牡丹旭海

# 2.5 小妮子的擇善固執

不知不覺，遊牧臺灣已經半年。依稀記得在臺東延綿的海岸邊，晨光曬進來將孩子的腳底板照得暖烘烘。做一個全日無休的爸爸雖然辛勞，但見到此等美好畫面，能夠貼身伴隨見證他們成長，實在是無價的瑰寶。

近來我發現，三女小晨實在成長得很快。

像之前提過，為了讓孩子建立對金錢的意識、學習理財與節制，我們設定了「打工換零用錢」的機制。五歲的小晨最精明，除了極速抓緊金錢的基本理念，也在晝夜絞盡腦汁思考：「有什麼可以用來換錢呢？」我們看在眼內覺得有趣，令人忍俊不禁，也想記錄她的擇善固執。

前陣子到了屏東縣旭海，兄弟姊妹都在沙灘上玩耍，唯獨小晨求知欲旺盛，目不轉睛地凝望淺灘一隅，「爸爸，哪些是什麼？」小晨小手比劃著問我。我才順著她的目光看過去，只見沙灘上有一些閃閃發光的玻璃球。那是屏東當地漁

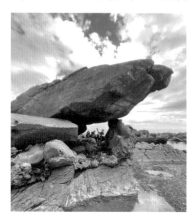
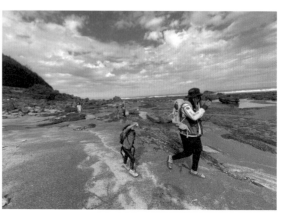

船捕撈作業時，綁在漁網上的浮標，現在漁民都改用塑膠取而代之，顯得這些舊時代裝置更是彌足珍貴。

我解釋著，小晨聽罷，兩眼發光，如獲至寶，便取得了同行的當地人同意，拾了一顆回去做紀念。沿著海岸線上，她又見到很多亮麗的貝殼，便善用她細密的觀察力，拾起了一堆，盤滿缽滿，十分喜悅。我看穿她，知道她心裡打的如意算盤，她一定是在想：「如果可以將貝殼賣掉，便可以賺到錢，這次就發達了！」果然不出我所料，她將貝殼當成最重要的財物，先把它們放到背囊裡，隨後全程雙手夾在腋下，按著背包肩帶走路，就像我們成年人提款幾萬元後緊張地按著錢包一樣，很認真的對待此事。當其他兄弟姊妹在嬉戲時，只有她獨自執著這門「生意」。

到了營地，她便用紙盒蓋盛著貝殼，並拿出來排好，貝殼與貝殼在晃動碰撞間發出沙沙聲，像在彈奏著一首大自然的樂曲。她每見到一個大人或是外面來玩的人，便積極地兜售：「十元一個，一百元十個！」當然，是沒有人會買的，但是她卻屢敗屢戰，努力不懈地嘗試著。直到晚上，一個貝殼都沒賣出，她也沒有氣餒，反而將它們珍而重之地放進塑膠罐內，成為她最有滿足感的私人寶藏，彷彿告訴全世界：「別人喜不喜歡我管不著，這是我最驕傲的寶物。」

能不能賣到錢不是重點，我看到的是，小晨很有堅韌力，想學敢做，認真執著，而且都是抱著善美的心，無論面對世界多少否定、面對多少兄弟姐妹不解的目光，也不屈不撓擇善固執，這是如今在紛亂世界最需要的特質。世俗的教育常說，父母從上而下教會孩子什麼什麼的。但其實不一定，我的孩子每天都在回頭提醒我，要成為一個怎樣的人，不要被社會磨掉初心。

小晨獨自執著這門「生意」

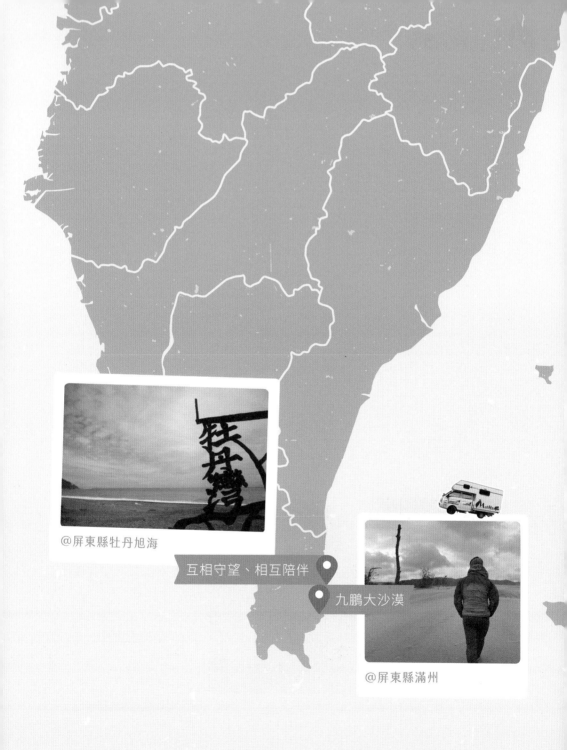

@屏東縣牡丹旭海

互相守望、相互陪伴

九鵬大沙漠

@屏東縣滿州

2.6

# 兩個麻甩佬的清零人生

每個人的人生總有高低跌宕，在起起伏伏間，可否排除萬難否極泰來，端看我們的堅持與態度。

最近，我到達臺灣屏東縣牡丹鄉的旭海，探望我的臺灣好朋友阿繽，兩個麻甩佬（粗野的中年男人）促膝談心，每晚都聊至夜深，相當投契，我們不只談生命中表面的風風光光，還戳到心坎裡最低潮最落魄的時刻，他與我，臺灣人與香港人，患難見真情。

阿繽跟我說，「形容我人生最低潮的，是一種味道。來，我今晚弄給你吃。」他馬上取出一個玻璃瓶，裡頭放了紅紅綠綠的植物，「這叫紅刺蔥，

人生總有高低跌宕，只要排除萬難，便會否極泰來

是臺灣的原住民香料。」有一段日子，阿繽經歷人生的迷惘，獨自流浪，在懇丁以露營方式生活，交了營位費，很多時候身上一貧如洗，唯有將瓶子內的刺蔥葉剁碎，然後用油將它們炸得香噴噴，配上醬油，便拌飯來吃，好是一餐，不好也是一餐，我當下明白，「就像我們香港人的豉油撈飯！」

阿繽從前是位攝影師，約二十七歲時想突破迷惘人生，毅然放下一切去環島，走過宜蘭、花蓮、臺東，一直以流浪漢方式在路邊公園睡覺，敲當地人的門問可否借宿。他環島旅程路經屏東港仔，被村內真摯的小朋友所吸引，毅然停留在港仔，與當地

3 2 1　1／牡丹旭海促膝談心，晚晚聊至夜深，相當投契　2／臺灣的原住民香料「紅刺蔥」
3／人生最低潮的味道：將瓶子內的刺蔥葉剁碎，然後用油將它們炸得香噴噴，配上醬油，拌飯來吃

2 | 1　1/骨子裡還是充滿浪漫的「環島達人」　2/牡丹旭海：背包徒步走體驗

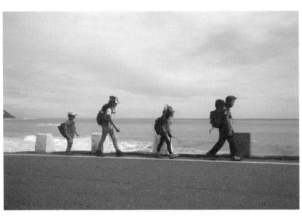

一位年輕老師用陪伴方式為當地孩子做功課輔導，同時開了家背包客棧，接待全臺的背包客、徒步環島年輕人。他們更把外縣市的志工引進到村內，輔導伴讀孩子的功課，偏鄉孩子於是與外界有著心跳的接觸。他們所做的服務如日方中，很快阿績便變成一位在徒步環島非常有名、浪漫的「環島達人」。

奈何，好景不會每日常在。中心經營五、六年後，惹來一些家長反對和爭議，導致他需要離開。「明明我只是想做好件事，但為何他人不理解？」他心裡納悶，只見辛苦建立的心血，一夜間頓成泡影，昔日的大紅人，變得一無所有。他，不知道努力還有什麼意義，也不知未來有什麼可能性，唯有帶著自我懷疑，在野外餐風飲露，

直至身無分文。那段歲月裡，就是那口辛辣刺蔥，撐他走過人生低谷，刺蔥吃下口時，一貧如洗的苦澀味道，直攻鼻子，甚至讓人淚流滿面，但也讓他領悟，人生沒有過不了的坎，面對傷痛，好好包紮，重新振作。過去這五年他嘗試過在臺灣東南海岸不同地方搭起過服務的帳棚，服務村莊中的小孩，以僅有的阿郎壹古道解說員的微薄收入撐起生活。五年後的今天，阿繽又是一條好漢！

像是不知撐多久才會見到希望

阿繽的真誠分享，恰好也讓我想起自己三十歲時，離開工作九年的社福機構。我跟他分享，我當時要獨自出來創業，過程充滿挫敗感，也正是我人生最落魄的時刻。我和前機構因為一些對服務家庭的方法，出現了手法分歧，而被迫離開。我那時想，安穩生活（找另一份社工工作）與追逐夢想把人生理念熱情實踐，究竟哪樣更重要？最後，幾經掙扎，我選了後者，我想忠於自己。但是，嘴上說得爽，創業還是百般困難。本來規劃得很順利的人生航道，突然被「清零」了，相信阿繽一定明瞭，當中的五味紛陳、百感交雜。

只要我們互相守望，彼此連結，不要放棄尋找生命的各種可能性，我們必定很快就能摘下口罩相見

這夜甚有興致，我們談到深夜，回望人生。也讓我想起，七百多公里外的香港，那種被疫症所瀰漫的味道——是暴雨下過不停？是大排長龍數小時為了檢測？是飯盒拿到回家飯菜已經變涼了？像是不知要撐多久才會見到希望，在確診數字被「清零」之前，我們人生都終將失去很多。

那瓶刺蔥，那口低潮，讓我想起一直掛念的香港。而我深信，最低谷的時候，才是最考驗我們的堅韌力，只要我們互相守望，彼此連結，不要放棄尋找生命的各種可能性，我們必定很快就能摘下口罩相見。

@ 苗栗

把爸爸的 HEART 繩索拯救隊
隊友七哥當成自己的玩伴

@ 臺中武陵農場

📍 分享薯片

@ 雲林劍湖山

一起搭帳篷 📍

📍 合作打水

@ 南投集集

📍 和叔叔們一起
泛舟打水仗

@ 花蓮秀姑巒溪

📍 一起創作

@ 臺東純福音教會

# 最容易人傳人的，是人情味

2.7

環島時，路上總是遇見饒有善意的臺灣人，宛如人們所言，「臺灣最美的風景是人。」後來，有些人坦率地告訴我：「臺灣人好是好，但更重要是，這是Marco 你從前廣結善緣所種下的因。」這一句，像當頭棒喝，曾經何時我們待人友善好客，不亢不卑，不求回報，原來隨著時間過去，所埋下的善，換了另一種方式，感動和報答我的人生。

邀請阿繽和當時服務的偏鄉小孩，來香港舉辦慈善 Live Band Show

從前我在香港做家庭教育及青少年服務中心，不時帶團到臺灣，和很多臺灣人結下不解之緣。例如，之前寫過流浪露營吃刺蔥過活的阿繽，我一直認為彼此理念相近，既然志同道合、吾道不孤，便邀請他和當時服務的偏鄉小孩來香港，甚至破天荒舉辦了一場慈善 Live

Band Show，幫他們人生留下燦爛光輝的一頁。我跟他說：「你只需要買機票來，其他在香港的住宿、行程、表演通通都包在我身上。」他時常提及，在他自覺人生最刻骨銘心的時刻及旅程之一，就是帶偏鄉弱勢孩子突破局限來到香港，我的支援有如有人扶他一把的感覺，讓他足以在理想困局中撥開雲霧見青天。

又例如，在花蓮開民宿的韓姐，一直視我為家人般親近。她開的民宿甚有名氣，獲不少認同其教育、親子和社會服務信念的名人入住。例如她最近便把我介紹給國際珍古德教育及保育協會 Jane Goodall Institute Taiwan 執行長 Kelly，我感到受寵若驚，為甚麼彼此萍水相逢，她卻可以如此推心置腹呢？

近日有幸再拜訪她時，她才興致勃勃地舊事重提：「當時，我交通意外弄斷了雙腳要坐輪椅，那是我人生很低谷的日子，是你邀請我和家人來香港散心，還全程非常好客地招待我們，全程帶我們到香港四處玩。」我聽罷，才驀然記起，那時自己以為的舉手之勞，原來是別人生命低潮的雪中送炭，千萬不要吝嗇你的善意，你真誠待人接物，真的有人會感受到。

除了助人之外，我也想潛移默化我的四個孩子，學習到這些好客特質，也了解到爸爸是個怎樣「質地」的人。依我觀察，他們是學得還不錯的，不但對人大方豪爽，而且也很容易和人建立關係，真誠真摯。例如他們會很捨得自掏荷包花錢買零食，如便利店的薯片、巧克力，他們買了一大堆卻絕不是私下獨霸，而是樂於和他人分享，獨樂樂不如眾樂樂。

我的要求不高，不用孩子循規蹈矩、出人頭地，但我想他們待人以誠，做人以真。因為我知道最容易人傳人的，不是病毒，而是人情味。

在花蓮秀姑巒溪和叔叔們一起泛舟打水仗

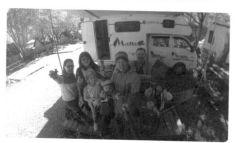
@ 臺中武陵農場

和臺灣的家人一起出遊

回臺灣的家

@花蓮喜歡農莊

2.8

# 臺灣人教會我堅持下去，總會放晴

與臺灣結緣，不能不提親切猶如家人的韓姐。人與人的相遇總是冥冥中自有主宰，而我和韓姐本來只是地球上千萬個背影之二，彼此只是擦身而過，卻能認識交集，而且惺惺相惜。她待人真誠和好客，深深觸動了我；她的努力不懈，也是我持續學習的榜樣。

認識韓姐是在二○一○年，那時我帶著一群學生到臺灣實踐流浪交流團，到了花蓮，學生打算租單車前往七星潭。學生進了一家單車舖，用著滿是廣東話口音的國語講價，那恰好就是韓姐老公洛哥的店。他當時留意到，「為什

和洛哥、韓姐一起去武陵農場走走

麼這堆香港來的學生，年紀輕輕就跑來親力親為問東問西，而背後只站著一個黝黑、但不作聲只翹起雙手的男人？」其實那是我們訓練學生獨立自主能力的「放羊」方式，想不到會觸發了洛哥的好奇心。

其後我們租了單車便浩浩蕩蕩出發，誰知途上有單車車胎爆了，洛哥接到學生電話便立即熱心前來，其後更邀請我到他們家作客，順帶也認識了他能幹又善良的太太——韓姐。她那時在臺灣的「勵馨基金會」工作，專門支援受家暴的婦女，有點像香港的「紫藤」，當時我聽了覺得饒有意義，便跟她說：「下次一定帶學生來你工作的機構做義工！」

3 | 1/2

1/回家——「喜歡農莊」

2/我們的新年特別禮物

3/在「喜歡農莊」吃年夜飯，還親手做甜點

2 | 1

1 / 在「喜歡農莊」幫助整理樹椏，感覺真好

2 / 「喜歡農莊」的阿胖

八個月後，我真的帶了一群學生過來她的機構探訪和幫忙，而由於我們理念相近，所以一拍即合，漸漸熟絡，她成為了我在臺灣的家人。我定期都會去探望她，我所有家庭重要的大事，例如度蜜月、和太太結婚一周年單車環臺、帶子女單車環臺等等，都是以她後來在花蓮所開的民宿做起點或終點，她總會替我們打點一切，把我們照顧得無微不至。

這種性格更見於她和洛哥所開的民宿。他們開的民宿叫「喜歡農莊」，不是那種高床軟枕、豪華奢侈的類型。但是，能夠命名為「喜歡農莊」，就是你一下榻，便會喜歡到不得了，不只是住民宿，你也會有種回家的感

— 135 —

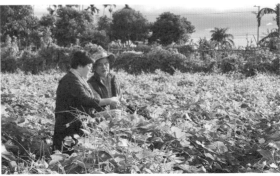

覺。他們最厲害的是那份早餐，為每位客人量身訂做，若同行有老人或小孩都會特別調整。

而且，為了讓客人吃到最鮮活美味的一餐，更不惜早上三點便起來預備，不辭勞苦，非常勤奮。

為了給客人煮一份精緻用心的早餐，他們也找來花蓮在地農夫的食材，用最原始的料理方式呈現純粹的味道，例如小農種的有機菜、花蓮在地種的吉安米，混

入紫米、黃米、白米等等，搓成一球一球溫暖可口的飯糰，一邊吃、一邊講解每道菜的故事，一邊和大家聊天，一頓簡簡單單的早餐，也可以吃上三小時。

他們努力成為客人和花蓮產物的連結，也讓我們認識了很多在地組織，對臺灣慢慢產生歸屬感，怪不得能榮獲「二○二二年觀光節優良觀光產業從業人員獎——民宿經營者」，那是臺灣民宿界的「金馬獎」，全臺灣只有三家獲獎，這些年更得到了不少認證跟資格。

不過，不要以為一切榮譽來得容易，韓姐和洛哥他們近年遭逢地震、疫情的影響，經營變得舉步為艱。但是他們的親身故事告訴我，即使沒有大財團支撐，只要懷抱信念，一步一腳印，便會走出人生路。放棄太容易，窄路難行，但堅持下去，總會放晴。

放棄太容易，窄路難行，但堅持下去，總會放晴

@苗栗外埔漁港

@宜蘭幾米公園

孩子等待着父母
陪伴一起探索世界

相處相伴的力量

愛，要說出口，
也要以行動實踐

@澎湖南寮浮球

@臺中惠明盲校樹·説服務

對孩子來說，
你卻是全世界

爸爸的浪漫

@臺東鹿野

為彼此締造出
回味無窮的回憶

@高雄鼓山輪渡站

2.9

# 對孩子來說，你卻是全世界

二〇一五年，我帶著當時三歲的大女兒小悅騎單車環臺，一對一上路，天天頂著暴陽、逆風前行，花了十一天遊遍花蓮、臺東、高雄等等地方，作為她入讀幼稚園前的特別禮物。我稱之為「爸爸的浪漫」，因為擁抱如此另類的育兒信念，當時帶給了我很多的反思，也因而做了不少分享，在香港，也在臺灣。

有一位任職消防員的爸爸楷峰，在四年前聽過我的分享，近日有機會再相遇，他特地上前相認：「Marco，感謝你上次的講座，當時為我迷惘的人生提供了引導。」

爸爸的浪漫——父子相處相伴，締造出回味無窮的甜蜜回憶

2 / 3 / 1

1 / 愛，要説出口，也要以行動實踐

2 / 對孩子來說，你卻是全世界，孩子等待着父母陪伴一起探索世界

3 / 鐵漢柔情的消防朋友：楷峰夫婦

我不敢當，連忙道謝，然後聆聽著眼前的他，娓娓道來作為爸爸的「鐵漢柔情」。

這位爸爸有兩個孩子，但是由於當消防員的工作很繁重，披星戴月，需要大量體力，所以放假時都盡量留在家休息，很少帶孩子外出遊玩，家庭漸漸陷於被虧欠感無力感縈繞的困局。他聽完我當時關於「帶小孩環臺」的分享後，對親子關係的想像，突然茅塞頓開。

他下定決心，在暑假帶了當時升讀幼稚園大班的小兒子，騎單車騎了三天二夜，從臺中騎到新竹。考驗他的不是身體的耐力，而是父子二人從來未試過的長時間相處相伴。例如兒子中途疲倦得想哭，他如何和他試著溝通、訂下目標、一步一步往前克服。最終他們由苦苦支撐來到永不言敗，父子關係不但

— 140 —

變得融洽，修補了往昔的嫌隙，也創造了一個回味無窮的回憶。

至於和念國三的大兒子，雖然無法騎單車環島，但是他希望從消防員工作及公益活動，豎立一個爸爸的形象。他形容，他們之間不多廢話，而是直來直往的陪伴，例如兒子希望爸爸陪他去馬祖，便直接說出來，爸爸也盡全力出席；也例如，兒子知道爸爸重視攀樹服務的公益活動，即使翌日要考試也早早答應出席。愛，並不能只是藏於心底，也要說出來，也要主動透過行動實踐，只要努力付出、互相溝通，兒子絕對可以接收得到。

他的掏心分享非常觸動我，讓我立即想起遊牧年與我相伴的四個孩子。孩子鍾愛的電影《反斗奇兵 Toy Story》中有這樣的一句：「To the world you may be just one person, but to one person you may be the whole world.」上班時，你可以是別人的消防員，但其實一份消防工作，很多人都做得到，而家庭裡的爸爸身份卻是唯一。我天天如此提醒自己，千萬不要為了其他責任而遺忘自己的孩子。

對全世界來說，孩子只是你的某部分；但對孩子來說，你卻是全世界。

@ 花蓮縣光復大農大富

@ 花蓮磯崎

思念及記掛着家鄉

看螢火蟲，可惜無功而返

令人驚艷的「陶瓷與料理」響宴

@ 花蓮瑞穗陶瓷家

2.10

# 在臺灣過生日

昨天是我的生日，感謝所有朋友的真誠祝福，感謝韓姐的熱情招待，吃了很好的兩餐，還約好了要和孩子去看螢火蟲。誰知細雨綿綿卻無功而返，其實好比我們的人生，曲折離奇才有驚喜，唾手可得便不懂珍惜。

這是我在臺灣的第一個生日，和最親密的家人朋友一起度過，他們為我準備了蛋糕慶祝，我如常閉起雙眼，合十雙手許願，誰知吹熄蠟燭前的十秒，很多過往的片段從腦海內湧出：掛念的香港，安全的臺灣，飄泊的心境；

這是我在臺灣過的第一個生日，和最親密的家人朋友一起度過

我們一次又一次的揮別，告別年月，告別熟悉，告別家鄉，告別很多珍而重之的價值，只可惜，再見遙遙無期。

那一刻我耳邊彷彿響起《鐵塔凌雲》這首歌，其中幾句我格外有共鳴：

「自由神像 在遠方迷霧
山長水遠 未入其懷抱
檀島灘岸 點點磷光
豈能及漁燈在彼邦
俯首低問 何時何方何模樣
回音輕傳 此時此處此模樣」

此時此處此模樣，活在臺灣，活在彼岸，活在另一個平行時空，叫我連生日都帶點淡淡的

3
1
2

1 / 花蓮瑞穗陶瓷家精心炮製出一頓令人驚艷的「陶瓷與料理」響宴

2 / 你能分辨出那一磚是陶瓷豆腐，那一磚是真豆腐嗎？

3 / 解說員出發前告訴我們有很大機會可看到兩種螢火蟲（大晦螢＋大陸窗螢），可惜無功而返

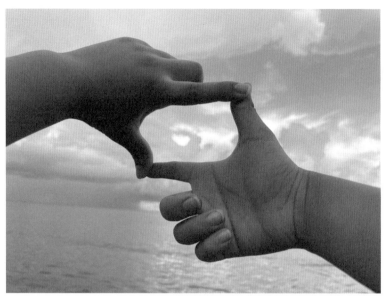

活在另一個平行時空，思念及記掛着家鄉

哀愁，濃濃的思念，原來很多視為理所當然的相擁見面，並不是必然。在動盪世代，所有宏願都變得卑微，我今年的生日願望很簡單，我只希望大家身體健康，世界和平，願烏克蘭早日結束戰爭，願香港人一家齊齊整整。

明天不知會如何，但願緊緊靠在一起，世界再壞不要緊，我們努力做個好人。

@花蓮東大門夜市

兒童節在夜市玩耍

兒童節乘天鵝船游湖

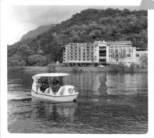

@花蓮鯉魚潭

@臺東 2626 市集 誠實商店

快樂的回憶

快樂的回憶

@臺東鹿野高臺

快樂的回憶

@臺東知本溫泉忠義堂

2.11

# 萬般帶不走，唯有回憶留

八個月前，第一次登上了屬於我們一家六口的露營車：看盡無限風光的駕駛座、擠擁的床鋪、迷你的洗手間、簡便的衣物，一塊一塊，拼湊成為我們稱之為家的地方。麻雀雖小，五臟俱全，隨著年月，家由「空巢期」空空如也到了擠滿各種各樣的生活痕跡，也令我想起，人生不正是如此嗎？孩子雖然現在年紀還小，但終有一天也會拍翼展翅高飛，這一臺露營車，恍如陪伴人生一段路的循環，來時子然一身，去時空盪盪，慶幸中間曾經填滿無價回憶，給我們力量，替我們補給，這便足矣。

露營車遊臺的歷程已經來到超過一半的時間，我也開始逐漸計畫之後的去向，例如如何把車賣掉、怎樣搬家、家當怎樣處理等等，幸好我們家一直重視「送經歷而不是送禮物」，不希望孩子視物質為理所當然，不想為地球增添垃圾，不想過度消費，所以量入為出，車上雜物禮物不算多，最多的，是存放在腦海裡閒時可以回味的回憶。

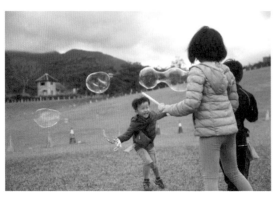

孩子最需要的不是玩具，而是快樂的回憶

不過凡事也有例外。

月初，四月四日是兒童節，孩子天天在倒數，彷彿對具體的慶祝活動飢餓甚久。那天晚上吃過飯，他們便嚷著要去臺灣的夜市，「爸爸，今天是兒童節，你請我們去玩套圈圈！」孩子嚷著說，我卻識穿他們的「詭計」。因為我說過不准買禮物，他們便拐個彎、用勞力和智力換取禮物，「那不算買啊！」大姐小悅靈巧地說，我聽完，實在哭笑不得。

見他們這麼付出賣力玩遊戲，我和太太也在節日破例，給他們每人五十臺幣，讓他們在夜市裡，自主決定買小食還是玩遊戲吧！例如只見小溢想換一隻心儀的毛公仔，但套圈圈丟到大汗淋漓還是套不到，夜市也成了孩子解決疑難、面對挑戰的人生試煉場。

另一方面，他們在買與不買間學習衡量，我看到不是無的放矢的慾望，卻是更多深思熟慮的美善。

— 148 —

即使他們確實為了可以有錢買禮物而咧嘴而笑，但他們卻不貪心，例如玩遊戲後他們獲得一個戰利品，那是一副撲克牌，滿以為孩子一定會「貪新忘舊」，誰知他們主動禮貌地拒絕：「我們車上已有了，不用再多一副。」父母看在眼內，覺得倍感欣慰，原來孩子不知不覺成長成熟這麼多。不用物質去溺愛孩子，是我相信的第一信念，因為我深信知識、經驗、記憶、陪伴才是最值得擁有和握住的東西，這些東西不會過時、不會折舊。我不想只用物質餵食孩子，久而久之這會扭曲他們的胃口，就像只顧吃垃圾食物便忘掉吃正餐一樣。

去完夜市的翌日，我們一家在洗車，為露營車噴水擦窗，孩子們玩得開懷大笑，一洗，居然洗了九小時。我們清潔打理的，不只是車的軀殼，更是一個家的靈魂。我也深深體會到，孩子最需要的不是甚麼物質或玩具，而是這麼快樂的回憶。

一年後，或許萬般帶不走，唯有回憶留下來。

一家在洗車，不只是清潔車的軀殼，更是一個家的靈魂

困境——
成長與轉化

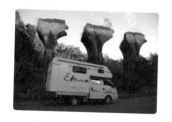

@新北市老梅迷宮　兜兜轉轉找出路

@宜蘭南方澳漁港

未知的世界會滋養更好的我們
@苗栗三義舊山線鐵道自行車

橋斷了，還有其他路可走
@苗栗三義龍騰斷橋

向着目標繼續前進

按著心意匍匐前行

單車環臺出發

@臺中清水

@彰化

一家人為單車環臺
的殺青打氣

@嘉義火車站前站

人生可走路多的是

@臺東池上

# 單車環臺 1：風雨不改，如常前行

明天我們要出發了。

我們一家六口在露營車上待了八個月，明天將會是一個小小的轉捩點和中轉站。

一如二○一五年開始，我分別騎單車拉著三個子女環繞臺灣一圈，作為他們人生中第一次踏入校門（升讀幼稚園）的禮物，我這次會帶著最小的兒子小星，由臺北出發，花十一天逆時針環臺，完成這趟遲來的禮物。坦白說，我的心情有點緊張和忐忑。第一，是因為這是一

2 | 1　1 / 單車環臺前的準備，收拾背包
　　　　2 / 一家人為單車環臺之旅打氣

「以一對一」經典家庭旅行的殺青，所以對我別有一層意義，而且畢竟小星體重不輕，究竟我能否排除萬難、順利達陣呢？第二，是臺灣疫情持續升溫，今天有超過五千宗確診個案，很多路上的設施也會暫停開放，計畫總是充滿未知之數，亦會迎來千斤重量的困難。

但是我一直擁抱著「關關難過關關過」的信念，秉持著遊牧年的理念，緊守著在香港面對疫情的態度。我不想再被疫情蹉跎歲月，不想被動等待，反而是做我家庭要做的事，如常過活。如常，不是按兵不動；如常，卻是 go with the flow，隨著心意匐匐前行。在動盪的世界，先詰問內心的微小渴望，聆聽心臟的聲音，然後認定平靜，繼續前行。

單車之旅後，我還在計畫七月時，一家人卸下露營車，來一趟十四天的登山旅程。幫我們安排行程的臺灣登山教練問：「如果國家公園封了，你們還要去嗎？」我想了想便答她四個字：「風雨不改！」我的想法是，那就爬國家公園以外的山吧，人生，總有路可以行。正如爬過山的人都明瞭，「山不轉路轉；路不轉人轉」，只要我們內心夠平靜，目標夠堅定，在甚麼逆境下，也可以達到想去的目標。

3 | 1 / 2

1 / 人生好像迷宮有著很多未知數，在其中兜兜轉轉找出路

2 / 橋斷了，還有其他路可走

3 / 未知的世界會滋養更好的我們

出發之前，小星已經雀躍得天天在倒數；而太太將會帶著其餘三個孩子坐火車遊臺灣，三名孩子暫且從露營車的床鋪，鑽進旅館的房間，對眼前的新事物，洋溢著十足的好奇心。反而是太太最擔心，因為她不知道自己能否稱職的「一夫當關」。我總是安慰著她，如常去吧，未知的世界總滋養更好的我們，沒有完美的旅程，只有無價的回憶。

面對未知的前路，心裡感到無比的興奮和憧憬。不論快樂與艱辛，一起走，就叫好，就能一同度過每一個難關，一起經歷每一個美好的瞬間。

@苗栗後龍鎮

爸爸身心忐忑

愛要及時 - 小悅

@苗栗苑裡鎮

@花蓮玉里鎮

愛要及時 - 小晨

@屏東楓港

@臺東大武鄉

愛要及時 - 小溢

愛要及時 - 小星

3.2

# 單車環臺2：第一天：愛要及時

今天是我帶著小兒子小星騎單車環臺的第一天，也是「愛在當下」之旅的最終章。

本來以為「世間無難事，只怕有心人」，畢竟這趟環臺旅程已經騎過三遍。但是一騎，卻是歷年最辛苦最疲憊的一次，不但大汗淋漓，而且四肢極度酸軟，簡直是累得一發不可收拾。身體上的痛苦，我還挺得住，但其實內心很低落和糾結，情緒高低跌宕，對自己充滿疑問：是不是開露營

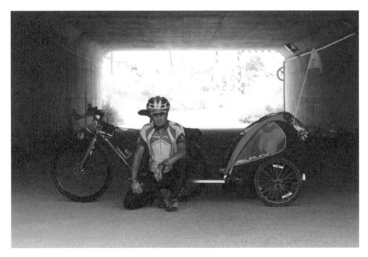

@ 苗栗縣後龍鎮 - 爸爸身心忐忑

車開太久體能差了？是不是我年紀老了？是不是小星長大了變重了？

直至我倆騎單車沿著新竹的海邊，小星雀躍地指著湛藍無垠的大海：「那裡很美，很多璀璨的顏色閃閃發亮。」我停下車，把他從小拖車裡抱出來看風景，看著他小鳥依人的可愛模樣，不禁問他：「你知道為什麼爸爸這麼疲倦，也要騎單車載你嗎？」他點點頭說：「知道啊，哈哈，爸爸很愛我。」兩父子的真情對話好像有點肉麻，但我頓時心甜得將一切痛楚都拋諸腦後。

後來，我們再次啟程，我一邊用力騎單車時，一邊再仔細反思，我該慶幸自己並沒有等到這個有空的時候，才帶我的頭三個孩子環臺，我慶幸我一直選擇用行動去愛護孩子，陪伴和見證他們成長。愛始終有個保鮮期，孩子會長大，爸爸也會老去，到時體力未必應付自如，不要等到失去才遺憾，也不要待到老去才等孩子鳥倦知還。

這次最終章彷彿提醒著我們做父母的，愛在當下，愛要及時。

```
1 | 2
3 | 4
```

1 / 愛要及時 1 - 小悅 2015（3.3 years old） 2 / 愛要及時 2 - 小溢 2016（2.5 years old）
3 / 愛要及時 3 - 小晨 2019（2.8 years old） 4 / 愛要及時 4 - 小星 2022（4.7 years old）

@嘉義火車站前站

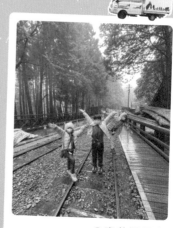

@嘉義阿里山

成功登上公車

森林火車開走了

大雨滂沱

@阿里山林業鐵路
嘉義售票口

3.3

# 太太篇：帶著三個孩子遊臺灣

從前天開始，我帶著大姐小悅、二哥小溢和三妹小晨開始坐火車遊臺灣。第一天確實感受良多，其中學到最大的事情是：「假使世界原來不像你預期，仍懷著一顆謙卑，來面對不安的天氣。」

我們從嘉義火車站出發，本來計畫坐火車前往阿里山，誰知出師不利，原來每天只有一班火車，已經在一小時前開走，果然真的「世界不像你預期」。我們得立即另想辦法，有趣的是，過去在露營車上待了八個月，他們以往想去一個地方，只要告訴爸爸就行，從來不用想辦法到達，但這次去旅行則不行了。我請小悅幫忙問路和確認公車班次，誰知他們問完就走開，完全沒有聽答案，只是一昧看著我，弄得我哭笑不得。後來，我慢慢跟他們訂立規矩：「現在是你們帶我去旅

坐公車順利抵達阿里山

行，不能只依賴我。」他們便開始一一修正，慢慢進入了狀態。

此路不通便換個方式，沒有火車，那便坐公車，最終順利抵達阿里山。我們於民宿安頓好，便如期出外玩，坐小火車去看神木。我們滿心歡喜可以和陽光玩遊戲，誰知一下車，卻是大雨滂沱，我們沒有帶雨傘，被迫面對不安天氣。冒著雨在露天地方逛了半小時，雨愈下愈大，絲毫沒有要停的跡像，連羽絨衣也濕了，孩子都冷得打冷顫，顯得沒精打采。

這時，三姊弟便出現一個小分歧：走或不走。而事情又沒有這麼簡

單，事原民宿的職員教了孩子，可以假扮毗鄰阿里山大飯店的住客，那麼，便能以此大飯店住客的身份乘專車回程到阿里山火車站，小悅和小晨都大力支持這個做法，因為他們實在又累又冷，想盡快回去。但是小悅則認為：「這是不誠實的做法，若是被揭發了怎麼辦？」他們便因此吵了起來，小溢和小晨很生姐姐的氣，「我生姐姐的氣，她不站在我們的角度出發。」

回去後，我嘗試開解一下小溢和小晨，我問他們：「姐姐覺得誠實重要，這樣有錯嗎？」他們扁嘴；我再繼續說：「繼續走，姐姐也佔不著便宜，姐姐也是濕著身的。」那一刻，他們都淘哭起來，我知道他們心裡明白，只是嘴硬，便讓他們先洗個暖暖的澡。之後，我們一同前往便利店買東西吃，為了逗他們，我讓他們選自己喜歡的，他們便一人選了一個心愛的杯麵，立即笑逐顏開。隨後，大家互相擁抱一下後便冰釋前嫌、付之一笑。孩子嘛，其實都比我們想得簡單直接。

我是那種旅行很喜歡按著計劃走的人，然而這次「一帶三」的經驗告訴我，要跟著他們的步伐去走，不一定要按著行程走才是十全十美。即使世界不像我們預期，例如天氣，例如心情，但是沿途我們都會學習到更加多，有一個難忘的旅程。

@臺中武陵農場

@宜蘭南方澳漁港

孩子也會有
自己飛翔的方式

只要回頭，家永遠都在

和小兒子一對一
緊密的相處

@彰化

孩子幫助父母
一起成長

@嘉義火車站前站

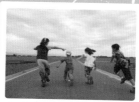

@臺東池上

放手，讓孩子
向前著夢想飛吧

一步一腳印向前，
總會到達終點

@屏東牡丹旭海沙灘

請帶著父母給的力量
闖蕩人生，互相扶持

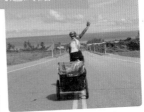

@臺東太麻里火車站

3.4

# 單車環臺3：隨心所欲的是夢想，滿途荊棘的才是理想

帶著小星星踏單車上路的日子，和露營車上生活的八個月大有不同，第一是體力的投入，第二是和小兒子一對一緊密的相處；當輪子隨著腳踝不停轉動，旅途上我也有作為父親發人深省的反思。

第一，騎單車環島固然使身體疲憊不堪，但是卻提醒了我，這個階段的愛是可一不可再。

作為四個孩子的父親，此時小星就在凡事依賴你、對你千依百順的年紀，然而他會有長大飛向未來的一天，你也不

和小兒子一對一緊密的相處

會想他像千年寶寶一樣整天黏著你。

我一邊騎單車，一邊思考著這件事：「愛，不是被需要才是愛。」當他漸漸長大，便會開始轉化對你的需要，到了小學階段，便希望你肯定他的能力，看見他的好，由「愛的需要」轉化成「愛的肯定」。

到了青少年時期，有一種愛叫放手，與其牢牢抓緊控制孩子，不如帶著信任和祝福放手，讓他們飛吧。因為有父母的愛，他們可以隨心所欲，尋覓自己喜愛的生活形態，可以迷惘，也可以在跌跌碰碰間成長，但是，無論發生甚麼事，只要一回頭，家永遠都在，父母都會在後面陪伴和守望。到了長大成人，一切都將會不同，孩子

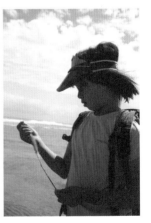

1 / 隨著子女長大，父母可不可以將愛轉化呢　2 / 在迷惘和跌跌碰碰間成長

2 | 1

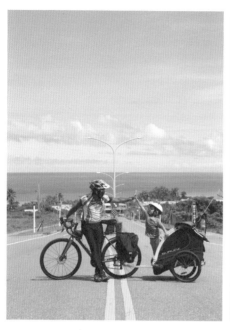

|3| 1 | 1 / 帶著信任和祝福的放手，讓孩子也幫助父母一起成長 |
| | 2 | 2 / 看著汽車在身邊風馳電掣，但我就緩緩騎著單車，一步一腳印向前 |
| | | 3 / 慢慢走，用力走過，認真付出，才是無價的瑰寶 |

也會有自己飛翔的方
式，甚至再建立屬於自
己的家庭，我希望到時
自己會謹記，孩子遠走
高飛是必然，但請帶著
父母給過你的力量闖蕩
人生，而我們會一直以
你為榮，只要你們都活
出生命的良善。

這段帶孩子騎單車環
島的旅程，已經來到
第四次，我們當然享
受這樣近身體貼的相
處，但是無可否認，
父母都要有不同階段
的愛，像現在大女兒

 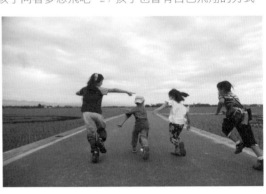

小悅已經十歲，我想自己多多留意：父母可不可以隨著子女長大而將愛轉化呢？

第二，此時旅途上每天騎單車都很辛苦，一方面是小星重了，另一方面是自己年紀大了，感覺是「我的青春小鳥一去不回來」。而那種感覺很特別，每踏一步，輪子每轉一個圈，每踩一下，極大力氣，雖然承受著身體上的苦楚，但往往前邁進以後回頭望，又會覺得，堅持很實在，苦楚不一定是人生挫折，而是人生存摺。

騎單車的過程令我深深領悟到，慢慢走，沒有什麼不好；看著汽車在身邊風馳電掣，火車絕塵而去，但我就緩緩騎著單車，一步一腳印向前，持之以恆，總會到達終點。慢一點不要緊，我用日子去

— 168 —

經營和耕耘，因為用力走過，所以每關每步都是最豐厚的成果，我不求盡快到達，不求一帆風順而盡早收割，只是希望告訴孩子，「你們的爸爸從來不是很聰明、學習很快的人，但正正因為這個原因，只要認定想做的，都要盡早起步，一分耕耘，一分收獲，自己付出得來的成果，才是無價的瑰寶。」

送大家一句很有意思的話，「隨心所欲的是夢想，滿途荊棘的才是理想。」我堅持，理想總要付出才達到，慢慢走，才能走得最遠。

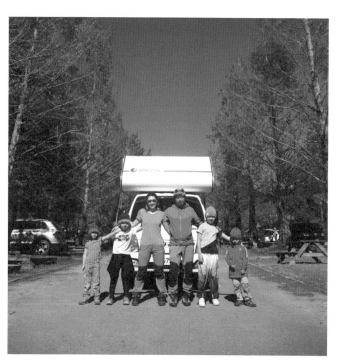

無論發生甚麼事，只要一回頭，家永遠都在

@臺南鹽水集中檢疫所

到達集中檢疫所

@臺南某酒店

小悅發燒

步行前往成大醫院

@臺東南迴公路

踩上了 460 米高的南迴公路

@臺南成大醫院

重整旗鼓再次出發

@屏東楓港

# 3.5 大女兒確診，如何臨危不亂？

十一天的單車旅程走到第五天，突然被逼中途腰斬，原因是，當時正在跟媽媽和弟妹火車遊臺灣的大女兒小悅新冠肺炎確診了。太太和小悅立即被安排住進臺南的「加強集中檢疫所」（即隔離中心），而我，則立即回到臺北駕著露營車前往臺南，匆匆的接回沒有確診的小溢和小晨，以防他們被交叉感染。過程中，很多計劃都被打亂了，但同時也有很多體會，百般滋味湧在心頭，有很多心安和感恩。

四月二十九日，小悅在去完夢寐以求的香腸博物館後，便感到不適，當晚更發起燒來。翌日早上，太太帶她前往醫院，但因為前往的臺南醫院沒有兒科，便需要前往另一家醫院。但同時因為他們買不到快篩劑，所以也撲空了數次，最後在臺南成大附設醫院做完新冠肺炎篩檢後，便回到酒店等消息，最終在五月一日確診了。

2 ｜ 1

1／有同理心的孩子願意步行約 10 至 20 分鐘前往成大醫院

2／小悦確診了，由防疫車送我們到集中檢疫所

太太：「我們被告知在未確認確診之前，需要自行乘搭計程車前往醫院，但我們有點不好意思，擔心如果真的確診了，會不會影響計程車司機或他的家人呢？所以我和三個孩子商量後，決定從酒店步行前往成大附設醫院，大約十至二十分鐘的路程。我跟孩子們解釋，他們都很有同理心，非常合作地走路，路上我有好好看顧著小悦，還給孩子雨傘遮太陽。」太太分享，對孩子來說，那是非常意想不到的學習歷程。

而我則從整個隔離和檢疫措施感受到臺灣防疫制度的人性化。雖然過程需等待，但我親身感覺到，防疫措施真的很以人為本，例如，原本像我們的確診個案可以家居隔離，但我們只有一輛露營車而不是家居，對方聽完，立即理解，說會幫忙張羅隔離安排，甚至有專人提供可以打通的電話跟進情況，而不是石沉大海，任由你在官僚裡成為熱鍋上的螞蟻。太太也十分認同，她又說，每次在隔離中心做篩檢時，醫護工作

— 172 —

人員都會對她們說，「辛苦了！」「明明辛苦的是他們，但是他們知道你的痛楚，會努力安撫你的情緒。輪到小悅時，他們甚至會特意送上小餅乾及杯麵，鼓勵孩子的勇敢，很貼心！」

當我們在新聞上得知有些國家有養老院誤把未死的老人家送往殯儀館火化的同時，我們卻在臺灣體會到最安穩和到位的照顧，實在叫人唏噓。就是這次經驗讓我發現，要知道一個國家文化的厚道，看他怎樣對待病人便可略知一二。同時，我也很感謝很多朋友的幫忙和援助，大家一知悉我們一家的情形，便傾巢而出，給我們排山倒海的支援，讓我在「落難」裡特別感動。這也令我想起，自從二〇二〇年疫情啟始，華人世界裡就有這種一呼百應、互相守望的精神。希望我時刻謹記，並且帶著這股力量，繼續我的單車旅途。

並且帶著這股力量，繼續我的單車旅途。

這兩天我和小星已經重整旗鼓再次出發了，今天更騎上了四百六十米高的南迴公路，精神爽利。只望順流逆流，順風逆風，我們一同迎難而上！

踩上了 460 米高的南迴公路

@宜蘭蘭陽溪口

物質不能填補疼惜

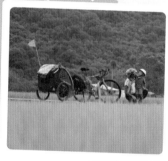

@花蓮玉里鎮

一對一單車環臺的陪伴之旅

只有陪伴是實實在在的

@臺東鹿野高臺

## 3.6 不只要賺錢，更要努力為家揮霍

很多男人都會扛起責任為家庭賺錢和打拼，但是經由我過去四次帶著孩子騎單車環臺的體驗，讓我漸漸明白，除了賺錢，我們更需要學習付出時間，為孩子「豪擲」和「揮霍」。我一直深信，陪伴所帶來的親密感絕對是無價，花在自己孩子身上的金錢和時間，才是真正屬於自己的。

總結這次拉著小星騎單車環臺的經驗，絕對稱不上享受，於我而言，每天騎得腰酸背痛、大汗淋漓，其實很辛苦；對坐在小拖車裡的孩子，其實也是呆坐，毫無歡樂可言。那感覺，大概就像早幾天成功登上珠穆朗瑪峰的父子檔——香港攀山家曾志成與兒子曾朗傑，上山其實很勞累，是在不斷實踐、不斷挑戰、不斷經歷。

只能呆坐在車裡的孩子，也毫無歡樂可言

大概就是一起「同甘共苦」過，親密感就會微妙地應運而生。這種一對一的陪伴，是成年人必須摒棄工作、收入、時間、體力、精神才能造就的機會，但是，聽著小星在途上唱〈單車〉，童言無忌地說出一句「知道爸爸很愛我，所以才會帶我騎單車環臺」，什麼代價也立即拋諸腦後，即使我有四個孩子，每個孩子都來一次這個「一對一」的陪伴之旅，我還是非常享受，絲毫不覺重複。

有趣的是，當你願意陪伴在側，孩子會感受得到，我的四個孩子更會用行動回應，因為他們四個分別在單車旅途上戒掉一樣東西。小悅、小溢和小晨戒掉了尿片，開初是我太粗心大意，白天騎單車實在太累，忘了睡前為他們墊好尿片，誰知午夜乍醒發現，他們居然也沒有尿床，我也索性晚上喚他們上廁所。就這樣，在入讀幼稚園前的暑假，他們慢慢就在旅途上戒掉了墊尿片。這次小星則戒掉了說寶寶話，我起初也不以為意，直到回到露營車上和哥哥姐姐玩，我才發現，他戒掉了那些「咦咿哦哦」的小孩怪聲和發音，我想，大概父愛的陪伴令孩子心靈被滿足，很多孩子氣的陋習也能一一甩掉。

這些事情讓我再次引證，物質不能填補疼惜，只有陪伴是實實在在的。親情宛如有機食物，不能被垃圾食物取代，就像我在環臺騎單車時常喝能量飲品，甜甜的又解

2 | 1

1 / 一起「同甘共苦」過，親密感就會微妙地應運而生
2 / 小溢和小晨見證我帶小星環島的過程

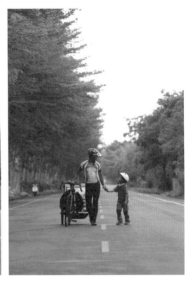

渴，喝的時候非常舒服，沁入心脾，但是卻會令體力隨之下降；反而是買一顆路邊攤裡實而不華的烤蕃薯，吃時未必最可口，但卻讓我如虎添翼，有力支撐到最後。我相信，對子女的愛也是這樣，才能持之以恆，歷久不衰。

這次更因為疫情，有個小驚喜，後來小溢和小晨需要跟在我們身邊，見證我帶小星環島的過程。

小晨更嘆著：「爸爸，未來我結婚後要生兩個，也要像你一樣帶他們騎單車環臺。」我聽完覺得很被觸動，所謂身教，不只是我教導我的孩子，而是將愛的價值一代承傳一代。

@新北市金山海濱公園

一家人

@花蓮漢本海洋驛站

一家人

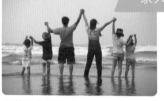
@苗栗外埔漁港

露營車是我們的家，
靜待微光灑進來

環臺單車之旅順利完成

@花蓮火車站

1　一家人@澎湖天堂路

2　一家人@澎湖柱狀玄武岩

3　無分你我 We and Us @澎湖南寮浮球

4　無分你我 We and Us @澎湖鯨魚洞

@澎湖鯨魚洞

@屏東牡丹旭海

無分你我 We and Us

3.7

# 短暫的分別，無盡的思念

我和小星的環臺單車之旅順利完成，不過太太和小悅還在酒店隔離中。屈指一算，因為分道揚鑣各自帶孩子的關係，我和太太已經整整一個月沒有見面，這是過去九個月來臺灣露營車之旅第一次分離這麼長。道別看似短暫，但日子感覺漫長，宛如度日如年，實在百般滋味在心頭。

我帶著小星騎單車環島時，可能騎得太疲憊，每天晚上到旅館就倒頭大睡。但回到露營車上時，我們會把沙發座椅及桌子按平並舖上床舖，那就是我們過去九個月的睡床，這晚我如常鋪床，我下意識地習慣了將太太的枕

2 | 1    1 / 環臺單車之旅順利完成    2 / 小悅還在酒店隔離中

—179—

頭放在身旁，才意識到，喔，太太還未回來，旁邊一片空洞，霎時一陣感觸。

那一刻，我立即想起陳百強的歌曲〈一生何求〉，其中一句歌詞：「沒料到我所失的～竟已是我的所有」，我和太太談戀愛十二年，結婚也是十二年，剛好朝夕共對二十四載，其實很多事都成了「無分你我 We and Us」（笑），我中有她，她中有我，所以尤其掛念她；而且我們一家六口排除萬難來到臺灣，可惜拜病毒所賜，還是需要淺嚐短暫的分別。

離別的一課，也將我與香港人過去兩年的感受連繫在一起。很多人分隔異地，被迫走難，學著與過去熟悉的人與物切割，就像丟進一道故鄉與新家園的狹縫，靜待微光灑進來。不只香港，環觀世界，例如還在戰火中的烏克蘭，不少人家園盡毀，天人永隔，活在水深火熱之中，不公義天天上演，有誰不是在被動地受難？

此時此刻，我也想起我的爸爸，一九六二年從大陸逃難到香港，咬緊牙關地開墾荒田過活。我的爺爺更不好說，他在清朝末被賣豬仔到南洋種橡膠，七年才能回鄉一次。這次短暫的分離，在我心裡泛起一陣漣漪，也是一陣詰問和反思：

「是不是華人以至香港人的命生得太苦？也許，是不是我們這一輩過去的日子過得太舒適？」

三個孩子反而沒有我們成年人夜闌人靜的胡思亂想，而是立即跑上車箱前額睡覺的地方，我們稱之為「上格床」，他們一邊搶著枕頭，一邊在被舖中滾來滾去，我偷聽到他們悠然自得的歡笑聲：「還是這張床最舒服！」「這個枕頭不會太高又不會太低！」

室雅何須大，露營車盛載了我們一家人，相聚在一起，就是最好的家。

露營車是我們的家，靜待微光灑進來

@澎湖岐頭白沙鄉潮間帶

阿婆抱墩

浮潛

@澎湖七美島

3.8

# 在島嶼浮潛，獲得從大自然而來的勇氣

一家的環臺之旅，這一站來到澎湖。我們停留了三十三天，實實在在的感受到小島的歲月靜好，也引出孩子精力充沛的潛能，慢慢咀嚼才明瞭，大海給我們上了重要的一課，大自然賜我們無比的勇氣和啟迪。

有一天，我們前往七美島浮潛，大人當然是興奮盎然，但實不相瞞，這次是小女兒小晨和小兒子小星第一次戴著面罩去潛水，所以我特地安排了一次隆重的「下水禮」。奈何天公不作美，我們乘船出海時，海上吹著沸沸揚揚的西南風，船程還要超過一小時，孩子都紛紛暈船，四個孩子中三個都在嘔吐，小星的衣服更沾上了嘔吐物。兩個未曾試過浮潛的孩子都想打退堂鼓：「好害怕，不去浮潛可以嗎？」

風浪過後，兩個年紀稍大的孩子在旁笑而不語，轉捩點來了，他們隨著哥哥姐姐戴好裝備，端出腿沾一沾水試水溫，其後才撲通一聲跳下水，那一刻開始，

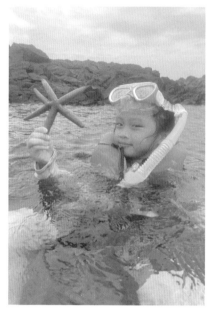

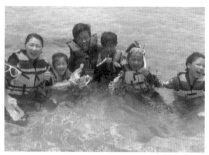

3 | 1 / 七美島浮潛，令人興奮盎然　2 / 整理好裝備後，迫不及待地去探索海洋
3 | 2 | 3 / 發現藍色海星

攝取了勇氣，於人生關口看見了，孩子從大自然中多魚，爸爸，你看！」我我：「這個海好漂亮，好睛，才抽些時間抬頭指引小星見我看著他們目不轉頭伏在水裡看海底風光，低著間都是游著狗爬式，低著成了勇氣。他倆大部分時賦予的興奮感，從而轉化從容，我想，那是大自然絲惶恐，反而是既興奮又嗆到，但是她臉上沒有一面罩戴得很鬆，經常入水非常陶醉，一開始小晨的見他們在水裡手舞足蹈，海洋開了他們的眼界。只

中有種美好的自我突破，這並不是任何課堂或書本能夠取代的。

這趟浮潛團裡還有其他團友，他們對於四個孩子的精力旺盛均感到嘖嘖稱奇，例如其他孩子都捧著毗鄰懸浮的發泡膠，不敢太大膽游泳，但我家孩子在熟悉環境後，便露出大無畏的本性。他們四個彷彿做任何事都悠然自得，樂得自在，對世界充滿好奇心，願意與人與物互動。

除了浮潛，我也帶著孩子去了參加澎湖的傳統捕魚活動——「阿婆抱墩」。簡單來說，這是一種澎湖漁民早期的捕魚方式，有些上了年紀的漁民還在沿用，做法是在海上堆

2 | 1　1 / 發現紫色珊瑚（薰衣草森林）　2 /「阿婆抱墩」是澎湖的傳統捕魚活動

砌了一個個墩，活像用石頭砌金字塔，最高的有五十公分。砌好之後就等魚兒游入墩中，待潮退後，再在石頭上用魚網圍起來，將石頭拿開，看看網子裡捉到多少魚。

我們去的地方共有二百到三百個墩，很多婆婆都彎下腰搬著重甸甸的石頭，這一刻拿開石塊，下一刻已在砌一座新的，其實很累人。我覺得這群漁民婦女的職業像日本的海女，生命活出一種敬業樂業的職人精神。這天，我領著孩子見證她們如何捕捉油錐、石班等等魚類，讓孩子接觸傳統工藝之餘，也要知悉，世上沒有免費午餐，在捕魚界，也是「粒粒皆辛苦」，所以不要在

讓孩子放慢腳步，學習海島文化，探索大海

飯桌上浪費食物。那個晚上，只見他們吃飯時碗裡的吃得特別乾淨，也格外珍惜一切。

現代人愛說，這一代孩子好像特別多問題，甚麼讀寫障礙、過度活躍等等。其實是人類住在水泥森林，習慣了都市化生活，我們離大自然太遠。只要觸碰水，欣賞魚，親吻鮮活的空氣，很多問題都會隨之迎刃而解。澎湖的美好時光，讓孩子放慢腳步，學習海島文化，那不是陽光與海灘，更不是奢華的觀光享受，而是單純的大海探索。

別急著征服世界，大自然要我們學習一輩子。

開始

結束一，
另一個

@新北市

下一站「幸福」

@苗栗外埔漁港

為「一直懷抱冒險
的心態」而喝采

走出舒適圈,勇敢飛翔

@南投仁愛清境農場

@南方澳漁港

在路上的日子

為登臺灣的百岳做準備

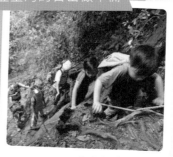
@南投水社大山

## 4.1 不讓露營車成為局限

人生是一道雙面刃，當我們掌握到一件事情的節奏，會感到舒適，但卻很容易墮入不想改變的安逸，然後失去一往無前的衝動。我指的是坐上露營車遊歷的歲月，這陣子我也不斷陷入一種反思：如何一直懷抱冒險的心態，不要讓安逸成為進步的牽絆？說到底，如何不要讓一輛露營車（硬體），成為遊牧這一年（軟體）的局限？

當然，一開始適應露營車是不容易的。六個人在擠擁的空間緊密相處，我們要不斷教會孩子簡約生活、減省雜物，才騰出足夠空位來鋪床和儲物。例如，四個小孩擠在上層床

在路上的日子，我們練成各種身懷絕技的武功

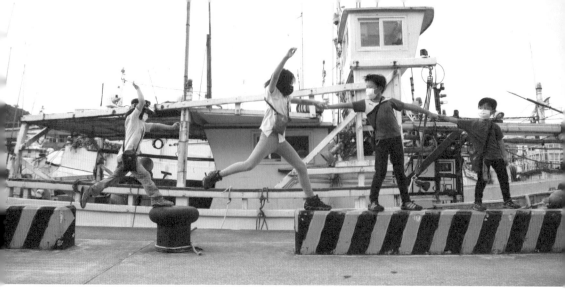

教育孩子絕不能停滯不前，要突破舒適圈，勇敢飛翔

睡覺，不斷出現磨擦和爭執，三個弟妹更試過聯合起來排斥大姐。我們便藉著這個機會，疏導他們的情緒，討論車上的物資管理權，絕不是聲音較大或人多勢眾就贏。

長時間一起在露營車生活，像鑽進一條長長的木人巷，我們都練成各種身懷絕技的武功，由做家務、野外煮食、分工合作、彼此關照、甚至計畫行程，都處理得駕輕就熟。四個孩子剛剛一起計畫了宜蘭的十天行程，規劃得井井有條，行程包含各種遊樂場、DIY 工作坊、圖書館……等，順著地圖方向慢慢遊覽，他們都變成厲害的「地理達人」了。

我看在眼內，一方面感到心懷安慰，一方面感受經過半年時光的洗禮，我們對車上生活，都由壓力圈慢慢過渡到舒適圈。我有時甚至覺得，

孩子都習慣了「不管啥事都可以坐車去」，很多重要的東西都得來太容易。我不是覺得露營車不好，而是認為教育孩子絕不能停滯不前，假如我們已經上完露營車這一課，再無新事物要學，是不是應該繼續向前走出舒適圈？對我來說，舒適圈從來都是用來突破的。

在路上的日子還剩五個月，我甚至想過上高速公路，或是帶著部份孩子騎單車環臺，或是花一個月時間登上臺灣五十個小百岳。我們還在討論，還未決定好飛翔的形態，但像岑寧兒的歌曲〈風的形狀〉所述：「讓一切沒定案。」

這種狀態讓我想牢牢地記住，我們不應該為習慣安穩而感到驕傲，我們要為突破生命形態而喝采。看著露營車帶給我們的苦惱和挑戰，總覺得，輕舟已過萬重山，但我深信，更宏大更深遠的高山在前面等著我們，我們要一座一座的拿下，一座一座的經歷。

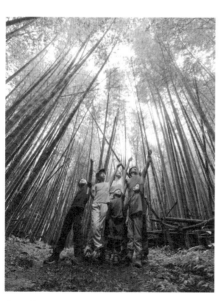

為登臺灣的百岳做準備，我們要一座一座的拿下

世界就是你們的教室
@臺北福州山

慢慢走，才最快，
故事不能用錢換
@苗栗北坑山

@南投草屯

@彰化朋友家樹屋

顧孩子繼續對世界充滿好奇

故事不能用錢換，
渴望送故事給我的孩子

世界就是你們的教室

想做個浪漫又
講信用的爸爸
@嘉義布袋
高跟鞋教堂

@澎湖水族館

接受 GoodTV 採訪

臺版霍爾的移動城堡

@臺東阿伯小白屋

@臺南安平港

顧孩子繼續對
世界充滿好奇
@旭海沙灘

4.2

# 慢慢走，才最快

一個星期前，我收到一位臺灣人傳訊息給我，並在 Facebook 加我成為朋友。

他是一位爸爸，共有三個孩子，字裡行間中，他述說自己對於家庭的懊悔和遺憾：「我沒法拋下身段，像你一樣灑脫，說走就走。」我有點不好意思，其實我每天也不斷拷問自己的靈魂：「何以自己可以勇往直前，對香港的工作這麼拿得起也放得下？」

開著露營車接近七個月後，我開始慢慢能回答這個問題：「投資在子女身上，一定會賺得盤滿缽滿。」我甚至不是用賺賠的角度去衡量，我只是想讓臺灣成為孩子的教室，想陪伴他們，想做個浪漫又講信用，遵守承諾

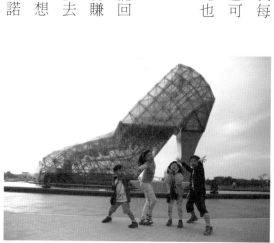

想做個浪漫又講信用的爸爸

的爸爸，然後，再往前踏一步，便將天馬行空的想法付諸實行，走過千山萬水，回首重來，仍然覺得值得。

關於遊牧一年的試驗，我想起早前在 Facebook 收到一位讀者淡然的留言：

「孩子年紀這麼小，他們怎會記得你為他們做的事？」我這才反省到，為何我們需要為了讓孩子記得，才努力締造回憶？父母對孩子的疼愛，不應該是出自本能反應嗎？親情本質就是浪漫，如果親子關係是充滿計算和猜度，我會認為，這是一種愛的淪落。

無論孩子記不記得，做父母也絕不能停止付出。正所謂「夏蟲不能語冰」，沒有親身經歷，也實在難以明瞭箇中的愛。

願孩子繼續對世界充滿好奇，世界就是你們的教室

2 │ 1 │ 1／接受 Good TV 採訪　2／兩座移動城堡的相遇，都藏著一份父親對孩子的愛

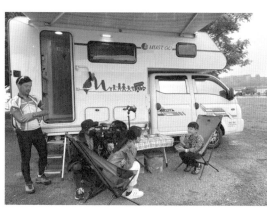

另一方面，我也聽過一些讀者留言說：「你這樣辭掉正職出走浪蕩一年，真是華人世界最瘋狂的爸爸！」、「你完成很多爸爸想做但不敢做的事！」最近，我也正在思考遊牧一年後露營車如何處置，然後有位同路人立即跟我說：「如果到時你們一家人『落地』了，記得把露營車賣給我，我要排在第一個。」商討過程還是一口價，並沒有討價還價，看得出他的堅決。我好奇問他為何想買？他如此解釋：「因為這輛露營車充滿著故事，我最渴望送故事給我的孩子。」

故事不能用錢換，說走就走的欣喜也不可以用錢量度。不要試圖將成年人的功利主義套用在孩子身上，反而要學會好好感受，好好珍惜，走出自己的步伐，慢慢走，才最快。

@臺中惠明盲校樹・說服務

讓社會最弱勢的人，
體驗高空的自由

一群癡人做著
讓世界變得更美的夢

@臺南天使心樹・說服務

4.3

# 教育是，撒下盼望的種子

不知不覺從事生命培育的教育工作已經二十七年了，經常思考實踐的意義和真諦。有一段日子，覺得自己恰似一個埋頭栽植的園丁，播種、澆水、翻土、除草，缺一不可。老實說，我不知道撒下的種子會不會開花結果，但是，正是因為相信，所以盼望。

最近和臺灣一個名為「樹‧說」的團體重新連結起來。他們是由一群休假的消防員組成，運用下班的空餘時間組織公益和義工活動，希望讓社會最弱勢的人，例如失明人士，從攀樹、樹藝的自然活動體驗高空的自由。他們的 Facebook 專頁寫得詩意：「一群癡人在做夢，

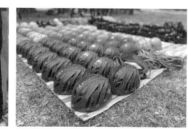

「一群癡人在做夢，做著一個讓世界變得更美的夢；一群憨人在樹說，述說我們最美的故事。」

一群休假消防員運用空餘時間，希望讓社會最弱勢的人，能從攀樹、樹藝體驗高空的自由

做著一個讓世界變得更美的夢；一群憨人在樹說，述說我們最美的故事。」

認識他們的理念和工作後，覺得他們真是一群「傻佬」無誤。你想想，一群高大威猛、身材魁梧的消防員，值班時已經要體力勞動、大汗淋漓。誰知下班後不休息不求財，反而想默默做公益活動，無私奉獻，服務他人。他們懷抱著熱心，很快便感召到志同道合的義工。

不過，要維持下去並沒有想像般容易。大約三、四年前，「樹‧說」遇上瓶頸，由於消防員都有正職，又要兼顧家庭，取得平衡談何容易，當時很多人無奈忍痛離隊，從三十人的團

隊突然遞減至常出席的只有約十多人，非常打擊大家的士氣。他們當時邀請我來帶工作坊，成為他們的心靈導師，或許是「旁觀者清」，我順著感動，分享了自己從前只顧工作忽略家人的經驗，我當時說：「能夠持續下去的公益活動，必須讓太太和孩子都受益，若只是用倖存時間做，熱誠也會有殆盡的盡頭，會好事變壞事，會對家人有所虧欠。」

「樹．說」成員聽完之後，也確實嘗試將服務轉型。參與的義工不再只是虎背熊腰的消防員，還有扶老攜幼的家人，當時父母義工團立即回升，後來義工甚至突破二百人。是的，家人的硬技術或者不夠精湛，但是他們都有一顆熱熾好奇的心，這就足矣。而意義深遠的是，「樹．說」不

「樹．說」試將服務轉型，令太太和孩子都受益，後來父母義工團甚至突破 200 人

家人的硬技術或者不夠精湛，但是他們都有一顆熱熾好奇的心，這就足矣

但服務了社會的弱勢社群，更重要是，在他們以為自己在幫助他人前，他們先扶了自己一把，治好很多瀕危疏遠的家庭關係。

這次到臺灣與他們再次相遇，回想那次分享，也令我更加確信這一年辭掉工作陪伴孩子的決定是正確的。我從前也是個不折不扣的工作狂，對家人有所虧欠。但是，

現在可以用細水長流的陪伴，送一份彌足珍貴的禮物給孩子。同時讓我發現，自己過去家庭工作的理念，原來真的潛移默化地幫助到人，讓別的群體受惠。

教育是，這個世界本來不好，但你很好，而你不知道，所以我希望讓你記起。

——「樹・說」

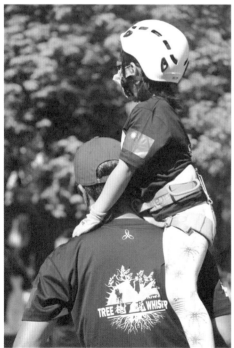

意義深遠的是先扶自己一把，治好很多瀕危疏遠的家庭關係

父親的價值觀奠定了
我是個怎樣的人

Keep Calm and
Carry On

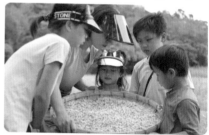

@花蓮壽豐鯉魚山腳下

@新北市老梅迷宮

@香港

父親的農場

4.4

# 農夫爸爸的哲學

在臺灣的半年，經常被四個孩子二十四小時環繞，他們在身邊時而跑跳、時而吵鬧，我和太太每天都努力調解兄弟姊妹的紛爭，那是無法浪漫化的陪伴。偶爾深夜疲憊至極，我會反思自己，說實話，我也不是第一天就懂得做父親、做教育……這時，我總想起自己的爸爸，是他將我養育成人，教我砥礪前行，如今也成為一個更成熟、更真實的父親。

我爸爸是潮州人，一位如假包換的硬漢子，話不多，彼此也不是扶肩抱頸般親近，但毋容置疑，他的價值觀奠定了我是個怎樣的人。爸爸的家族因是地主而早就被中國政府充公一切，爸爸只好於一九六二年從中國偷渡來港。他雖然長得矮小，但是為人堅毅，當時子然偷渡，窮得身無分文，卻沒有半點退縮，一步一步，從頭來過，白手興家。

那時，他三十餘歲，在打鼓嶺由拓荒開墾開始，慢慢建立了偌大的農場，養雞、

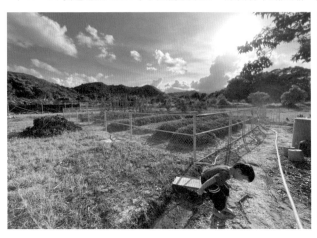

養豬、養鴿、種菜，所有能夠糊口的粗活都會不辭勞苦，咬緊牙關度日。後來，他生下我們八兄弟姊妹，就更是用心經營農場，為的，是承擔這個家庭，為的，是給我們一口溫飽。他的一生就是這樣，簡單平凡而勤奮，帶著不怕拓荒開墾的性格，大抵我也是遺傳了他這一點。

在我眼中，爸爸靈活聰敏，一生所做的決定都充滿睿智，包括做農夫的哲學，他經常用生命來示範著這一句：「我們沒時間怨天尤人。」從前，農場發生過一場豬瘟，一夜之間，幾百隻豬染疫死亡，我們欠了很多飼料錢，但他也沒有就此放棄，反而立即清理、善後，然後更加積極對症下藥，人生沒有被一場豬瘟打垮。面對颱風暴雨結霜更是家常便飯。一個

颱風到來，掛在竹棚上的瓜菜必定倒下，一跌到地上就爛掉，我們連哀號的時間也沒有，便必須重整旗鼓。何以處變不驚，臨危不亂，是他用人生經驗教會我的，「好天氣時，一籮菜不會賣到好價錢。但颱風一來，菜價好，但菜吹爛了，沒菜可以賣。只能說，時候到了，該做就要做，結果只能交給上天。」

如今，我們的生活像 Edan（呂爵安）的〈一表人才〉歌詞一樣：「我過得並不好，但是我會活著。」像現在面對疫情百般困難，像今天成家立業養妻活兒承擔家庭，我也是心裡放著我爸爸的這一句：Keep Calm and Carry On。

1 / 父親的價值觀奠定了我是個怎樣的人　2 / 和四個小孩 24 小時如膠似漆地一起生活，心裡總放著這一句：Keep Calm and Carry On

孩子們幫忙新家清潔

@臺北新家

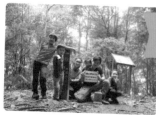

康復後，我們會為
登臺灣的百岳做準備

@苗栗北坑山

我們必定很快就
能摘下口罩相見

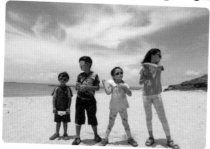

@澎湖天堂路

4.5

# 是禍躲不過，我們一家五口確診了

人算不如天算！當我們計畫這周將出發去進行十四天的登山之旅，帶孩子登臺灣中央山脈的「能高安東軍」，作為環臺一年的殺青（煞科）作之前，我們一家五口卻在此時相繼確診新冠肺炎了，只有五月時確診過的大女兒小悅能夠倖免。

先是小兒子小星第一個確診，然後是主力照料他的太太。大家都發著高燒至攝氏三十九點八度，昏睡了兩天一夜，我在第三天也感到不適，不但發高燒，而且喉嚨有痰、又咳嗽，肌肉更是十分疼痛，感覺就像肉連著皮也有種撕裂的痛楚，只能天昏地暗地睡了三天。

小兒子小星第一個確診

慶幸的是，唯一完好無缺的小悅承擔起了照顧一家人的責任。她會一個人到樓下商店添置日用品如寶礦力，也會到餐廳捧著、揹著幾盒外賣回家，在我們病得混混沌沌的日子，她卻是前所未有的獨立，我猜想，這是對她最好的磨練，也讓她真正做到大姐的角色，從她自主自豪的神情便能感受到。

我這兩天身體恢復了一點，但也有點悵然，因為這是我們一家期待已久、引頸以待的行山之旅，本來預計花前七天去適應體能和高度，畢竟是由地平線爬到二千公尺高。如今確診了，肺功能又歸零，未必有精力走長距離的行程，即使其後快篩到陰性，也無

法按原定計畫重啟旅程，前路充滿變數。而本來預定的住宿和教練費也都血本無歸，只能浪費了，我前陣子還信誓旦旦說「風雨不改」、「刮颱風都照去」，想不到還是給肺炎疫情打亂了陣腳。我本來都算是那種積極樂觀、奉行隨遇而安宗旨的人，但被疫情困擾接近三年後，也對這份人生百態帶點氣餒：「為什麼人類會被一場大流行病害得雞毛鴨血（如此狼藉）？何時才會結束呢？」

困惑同時，我也不失盼望，此時確診，看似不幸，但其實引證，一切是最好的安排。我們一家人正式在臺北租了房子，決定「落地」。房子大概二十坪，即是大約七百多平方英呎，我們就在這個地方進行隔離，起碼不用再窩在露營車裡互相交叉感染。雖然下決定是充滿長篇又意味深長的掙扎（這個留待有機會再說），對露營車更是無盡的不捨，但能夠暫停飄泊的歲月，此時此刻，重建一個家，除了感恩，還是感恩。人在家在，最好的安排，都在當下。

我們一家人的所有家當

@鶯歌圖書館

在全臺灣的圖書館留下不少足跡

「我最開心是，試過咬死皮的按摩魚！」
@宜蘭溫泉魚泡腳體驗

第一次去忍者村　@宜蘭忍者村

在全臺灣的圖書館留下不少足跡

@澎湖縣圖書館

@臺中南區國立
公共資訊圖書館

學到自己煮飯

@花蓮磯崎

在全臺灣的圖書館
留下不少足跡

爸爸媽媽 24 小時陪伴在側，
是前所未有的快樂
@臺南白河區

在全臺灣的圖書館留下不少足跡
@嘉義市政府文化局圖書館

爸爸媽媽 24 小時陪伴在側，
是前所未有的快樂
@嘉義市文化路夜市

學到自己買菜
@高雄美濃　@高雄美濃夜市

4.6

# 我們都說，為了下一代離港，但下一代是怎麼想的呢？

踏上這趟旅途已經半年了。有一天，我在高速公路上開著車，望著身邊熟睡然入夢的孩子，不禁思考，四個孩子跟著我們四處歷險開心嗎？做父母固然期望孩子在遊牧的這一年中有所得著，但是最重要都是他們的感受，所以特地找來記者朋友訪問一下我的四個孩子，問問他們怎樣看待這半年在臺灣浪跡天涯的生活、學到什麼知識技巧。就像很多香港人移民都說為下一代，孩心才是我們的初心，我們不如身體力行，詰問一下我們的初心。

以下是記者的文字紀錄：

四個孩子手舞足蹈地受訪，大姐黃悅一如以往的口齒伶俐，二哥黃溢笑得爛漫，三妹黃晨要不沉默、要不語出驚人，四弟黃星睡眼惺忪抱著毛公仔在一旁嬉戲。

從最直接的問題入手，在車上過得開心嗎？小悅和小溢毫不掩飾地嚷著：「開心！」然後在臺灣開心的原因如天上繁星般多，第一次去泡溫泉；第一次去宜蘭忍者村，門票還是靠自己努力所得的錢購買的；第一次去夜市贏玩具；第一次捧著四十張圖書證去借書，在全臺灣大大小小的圖書館留下不少足跡。「我最開心是，試過咬死皮的按

1 / 宜蘭忍者村　2 /「我最開心是，試過咬死皮的按摩魚！」

3 / 捧著四十張圖書證去借書，在全臺灣大大小小的圖書館留下不少足跡

2 | 1/3　1 / 學到自己煮飯　2 / 學到自己買菜　3 / 孩子會掛念公公婆婆

摩魚（溫泉魚）！」小晨說的話果然是石破天驚。

來，學術一點，那，你們有學到什麼嗎？他們爭相搶答，

小溢道：「學到自己煮飯，自己買菜，用自己的工錢買東西！」他娓娓道來，爸爸規定他們如果幫忙清潔露營車，每天便可以收到十元的工錢，果然像爸爸之前提及的「希望孩子快速建立對錢的意識」，合格！

家對孩子們來說太抽象，但家人卻是最實實在在的，他們都異口同聲如是說：「爸爸媽媽

爸爸媽媽二十四小時陪伴在側，是前所未有的快樂

二十四小時陪伴在側，是前所未有的快樂。」例如，在香港時，媽媽通常要工作到較晚回家，他們會偷偷在房間辨認和等待母親按密碼鎖的鈴聲，再衝出來迎接她。從前的期盼，如今轉化成持續的陪伴。他們眼中的爸爸，反而形容得繪形繪色，「好黑、大隻、臉上有痣」，而且很有威嚴，「不聽他的說話就會生氣。」小悅古靈精怪地吐吐舌頭。「但是，都是很善良的。」小溢說。何以見得？「我們乖他就不惡，我們不乖他才惡。」小晨也爭著舉手搶答：「爸爸在臺灣每個地方都有朋友，半年都探望不完，我們會和朋友的孩子一起玩，好開心。」

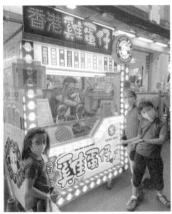

1 / 孩子會掛念公公婆婆
2 / 臺灣很大，很多東西玩
3 / 臺灣夜市很大，有雞蛋仔

離開差不多半年，會掛念香港嗎？「會掛念公公婆婆，但比較喜歡臺灣。」小悅道。在巧小的她眼中，臺灣很大，很多東西玩，「還有很多食物！」小晨饞嘴地插嘴：「這裡的夜市有牛肉麵、雞蛋糕、雲吞麵……」他們接而如數家珍，「不過，有時我會想念香港的朋友，如果香港的功課沒有這麼難就好了。」小悅最後如是說。

那。

如果可以坐時光機回到過去，你們會選擇來臺灣嗎？他們毋容置疑地表示，「會啊！」孩子對家的輪廓並沒有大人般複雜，反而有種純粹，家人在那，家就在

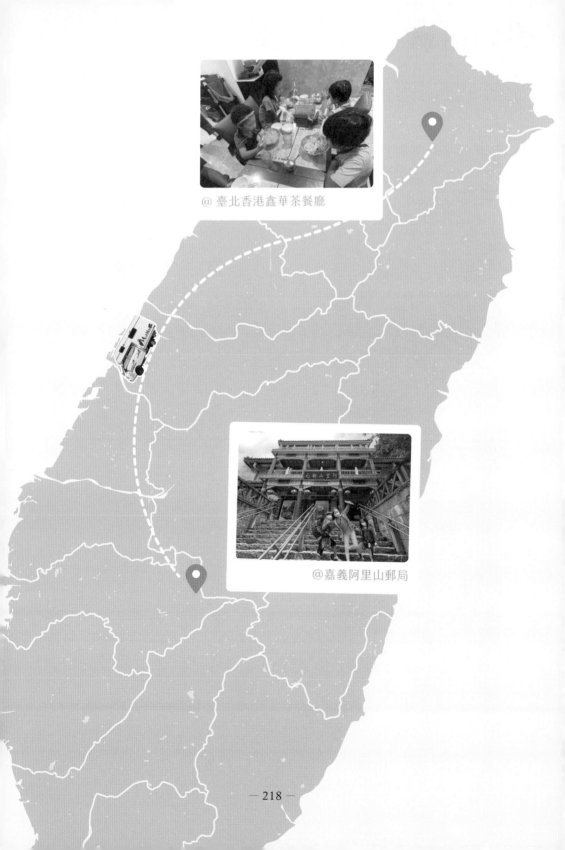

@臺北香港鑫華茶餐廳

@嘉義阿里山郵局

## 4.7 有種滋味叫鄉愁

人在異地，很久沒有吃過港式食品；一杯正宗的絲絨奶茶，一口新鮮的菠蘿包，一盤夠鑊氣的乾炒牛河，都是得來不易。離港將近一年，也不算特別掛念什麼港式食物，誰知某一天在臺北，偶然推門走進一家港式茶餐廳，我的思念決堤了。

剛進門，孩子已經興奮得得意忘形，「爸爸，就是這股味道！是香港的味道！」大女兒小悅拉著我的手叫嚷著。我深呼吸一下，鼻子味蕾大開，「像是一種燒焦味，其實是一種水吧（吧台）的茶膽（茶湯）味，很深刻，很獨一無二。」一剎那間，我以為氣味變成一張飛機票，把我牽引回到熟悉的故鄉。

一盤夠鑊氣的乾炒牛河

才。想。得。美。四個孩子的吵鬧聲把我扯回現實。我們在座位上坐下點菜，謙謙有禮的店員看穿了我們從何處來，他用純正國語說：「我不是香港人，但我懂得聽廣東話。」二兒子小溢立即用生疏了的廣東話，一口氣點了四碗餐蛋麵，店員笑得不亦樂乎。

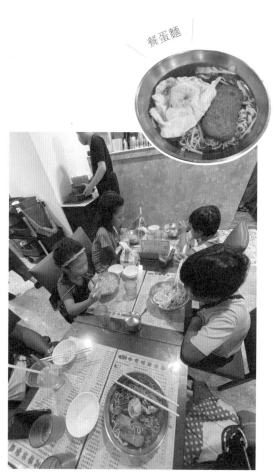

餐蛋麵

小溢一口氣點了四碗餐蛋麵，非常享受

我也沒多想就叫了一客豉椒蒸排骨飯，再加一杯凍檸茶。

2 ｜ 1

1／咸檬七
2／用長柄攪拌匙戳著凍
檸茶，冰在杯裡互相撞擊
而發出「索索聲」

直到菜上來了，我做了一個宛如本能反應的動作——用長柄攪拌匙戳著凍檸茶，冰在杯裡互相撞擊而發出「索索聲」，茶膽（茶湯）帶點苦澀，檸檬卻煥發著清新，彼此相融於杯中，那氣味，那聲音，久違了，我從來沒有喝過一杯凍檸茶，叫我眼睛紅紅，百般滋味頓時湧上心頭。

然後，豉椒蒸排骨飯也端上來了，人們常說，味道是最刻骨銘心的記憶，一吃下口，軟嫩的肉質，甜香的豆豉，一個撲鼻將我引回我的童年。媽媽從前務農，早上總會推著新鮮採收的生菜去市場賣，不消兩小時，都賣光了，賺到幾個銅板，便推著一個個賣菜籮回家。回途上，她一定會經過茶樓，

順手捧著幾個鳳爪排骨飯回來，我們聞到香氣，跑出來迎接，她見到我們，大家笑得咧嘴而笑。

如今所有童年回憶都隨著我口中一口口的豉椒蒸排骨，化成淡淡的鄉愁。

茶餐廳的老闆看我們從香港來，立即打開烤箱送孩子們幾個雞尾包，不收分文，大家還說了幾句港式粗話，交換了久違的爽直，真是他鄉遇故知，親切感油然而生。

豉椒蒸排骨飯勾起童年回憶，更化成淡淡的鄉愁

像較早的篇章提過，我爸爸從前在打鼓嶺開農場，七十、八十年代經常接濟很多從中國偷渡來港的人，總是不辭勞苦地幫人，他經常問人的姓氏，「你姓黃？你是潮州人？」我小時候總是不以為然，哪裡人真的這麼重要？如今飄泊至臺灣，終於體會，同是天涯淪落人，今天「落難」到此，茶餐廳老闆請我們吃東西，問一句我們從哪裡來，讓我想起我爺爺和爸爸兩輩子的移民遷移史，他們從前問人故鄉在哪，今天我堅定告訴別人：「我從香港來！」

畢竟人在異鄉有很多東西要忙碌要處理，我很少掛念香港，很少故意找港式食品來光顧，但誰知吃一頓家常便飯，回憶卻來偷襲，吐露召喚我回家的味道。

在阿里山郵局，把思念寄回時刻掛念著我們的家人

@臺北新家

自己動手做玩具

# 4.8 一年的轉變

我們一家人從露營車上畢業了，提前安頓，重新落地。

這一年如夢似幻，飛快地過去，但是有發生過的始終有發生，它為我們一家帶來一場徹頭徹尾的轉變，如同在水泥裡打好一根根穩當的地基，為我們的人生注入種種養分，絕不是過眼雲煙、徒勞無功。

首先是物慾的改變。因為露營車空間有限，我們家孩子的物慾經過一年的鍛鍊，已經大大降低，我們買東西必須是一物擁有多功能，也不能單一功能的東西重覆購買，例如鞋我只穿一雙，平常是一雙登山鞋便走天涯，登山鞋是我步進職場的「皮鞋」；也例如，每人在車上吃飯的碗只有一個，實實用用，絕不花俏。

孩子的衣褲鞋襪也是簡約為主，直至穿得破破爛爛，也捨不得摒棄，白衣裳沾上一塊塊的食物漬，回望過來，是由歷練親手塗上歲月的痕跡。

我們在露營車慢慢培養了新的生活習慣，從而影響了內在的價值觀。

但是物慾低，並不代表沉悶，反而激發了潛藏於孩子內心的小宇宙，激發了他們的創意。過去一年，礙於無處安放，我們很少買玩具給孩子，但孩子都懂得自得其樂，例如落地後，大女兒小悅仍然懂得善用物資，例如她將一些本來拿來包裝的紙箱，剪剪貼貼湊合成想要的形狀，玩起「扮家家酒」等等角色扮演遊戲。她的想像力豐富得，連雞蛋仔鑄鐵煎鍋、pizza 夾、收銀機等等，都一一活現出來。讓人意想不到的是，當你的生活範圍受到限制，孩子自然會啟發和尋找到屬於自己的創作力，想像更大的世界。

可伸　可縮

小星的新品發佈會：

大家好，我的新產品⋯⋯

singson

介紹返：
有雙面膠紙，
真的有吸塵的功能！

2 | 1　1 / 自己親手做的勞作，總是愛不釋手，自己創造燈罩　2 / 小星自己做吸塵機

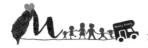

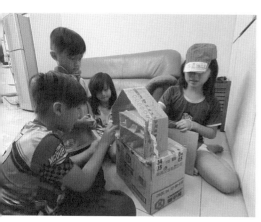

2 | 1　1／大女兒小悦仍然懂得善用物資，用紙盒做吊娃娃機　2／用紙箱做甜品店

如果只是買一樣現成的玩具，其實他們很快就會玩膩，讓玩具折舊換新特別快。然而，自己親手做的勞作，自己付出過想像力的設計，總是更加歷久彌新，愛不釋手。

再來是孩子都學會了主動和獨立。當初帶著四個孩子住露營車環臺，就是想他們親身實踐經營自己的生活，誰知一年轉眼即逝，他們的主動性和自立能力已經自然如呼吸一樣，即使下車了，住回普通尋常的家居，習慣還是改不了。每天清晨小女兒小晨都會在我們起床前拖完地板清潔環境；起床後，孩子會主動摺好被子，由於露營車地方窄小，他們必須定時收拾、打掃及清潔才能維持空間舒適；吃飯

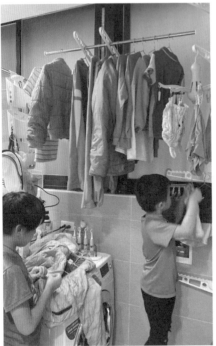

1-2 / 每天清晨小
女兒小晨都會在
我們起床前拖完
地板清潔環境
3 / 晾衣服

後，孩子更會自己洗
碗，不需要爸媽三催
四請。從這些微小的
生活細節裡，你看見
孩子一步接一步地長
成一個更好的人，那
不一定是什麼豐功偉
績、什麼偉大成就，
但都是最啟始的初
衷：我希望他們培養
對親人的親密，對生
活的掌握，對人的相
信，對世界的經歷，
即使外面世界大風大
浪，希望這一年溫暖
如初。

如今一家人在臺北租屋試著落地生根，我和太太也為孩子找學校，我也提醒自己過去一年的學習：處變不驚，處之泰然。孩子不一定要用世界的標準去量度，父母在教育的角色不一樣比學校弱，物質不是最重要，快樂可以很簡單，我們慢慢試，總會有路走。

```
3 | 1
4 | 2
```

1 / 摺衣服
2 / 吃飯後，孩子
更會自己洗碗
3 / 幫忙煮飯
4 / 摺好的衣服

目送「移動城堡」離開

@臺北某停車場

休息站遇上買家爸爸

@新營服務區

4.9

# 賣露營車的過程，如嫁女的心情

游牧年即將來到終點，我們一家六口興奮地「著陸」，告別四海為家的生活，但同時，我也懷著依依不捨的心情，為露營車尋找新主人。

嚴格來說，其實我並沒有積極找買家。畢竟過去一年它載過我們上山下海，裡面盛載了很多歡欣又吵鬧的回憶，見證孩子的成長，記錄了夫妻的和睦，要將它切割，也像在心頭切下一塊肉般疼痛。但是回到現實，離開露營車後，我的工作必須「港臺兩邊走」，非常忙碌，少了很多心力去開車，加上四個孩子的身高長高了很多，單是平日車箱前額用來睡覺的位置，大女兒小悅的腳伸出來都超出了二十公分，露營車對現在的他們來說，

車內裝滿了我們溫馨又甜蜜的回憶

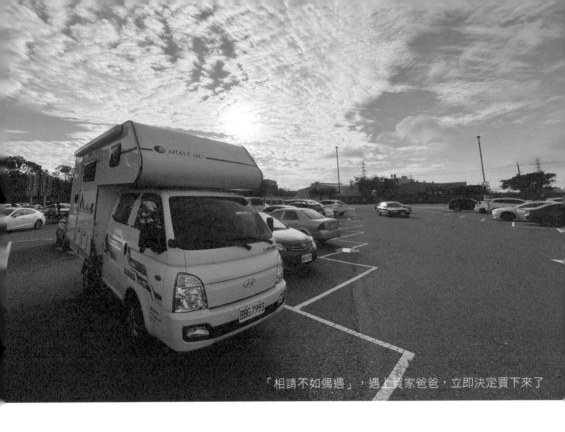

「相請不如偶遇」，遇上買家爸爸，立即決定買下來了

實在太擠擁了，就更少使用它了。

人生自古兩難全，種種原因下，我知道，是時候要「斷捨離」了。

我並沒有事先張揚放什麼風聲，只是偶然與朋友談起露營車的去向，過程裡，透過我的臺灣消防員好友介紹結識了一位一拍即合的買家。這位買家也推心置腹地與我分享他的家庭背景：他育有兩個孩子，大兒子三歲，小女兒一歲多，買一輛露營車是希望在他們上幼稚園期間陪伴他們。聽完，心裡已經湧出一陣感動，世界這麼大，我居然幸運地遇上了一位志同道合、一樣愛護孩子的爸爸來做露營車的新主人。

我們很快就約好看車和試車，也應驗著「相請不如偶遇」的緣份。那時，我經常獨自開著車，到臺北以外的地方做培訓。某天，我把它停在高速公路上的休息服務區打算吃飯，竟然遇上這位買家爸爸，他看過車後十分喜歡，立即決定，一口價一百八十萬新臺幣，把我的露營車買下來了。當時我感到欣喜若狂，一是，我感覺他是個愛孩子的爸爸；二是，他是位消防員，我從前就夢想成為一位消防員，這也是為什麼現在投入繩索工作的緣由；三是，他沒有和我還價或殺價，反而不亢不卑地就做好決定。

那一刻，我已經決定，一定要自掏腰包，將露營車重新修整好才賣出。將它閒置的日子，我發覺它損耗得很快，車內很易滋生霉菌。

不過，為了以最好的狀態迎接新買家，

2 ｜ 1　1／露營車重新修整好才賣出　2／在交車的前夕，把露營車擦得乾乾淨淨

我將爛掉的紗窗換掉，更換了車內的大燈，廁所門和抽氣扇也一一維修好，發電機也進行了很大工程的保養，我甚至跟相熟的修車房說，有些零件來不及換，假如新車主開車來，維修的錢都算我的。太太看在眼內都笑我，我好像要「嫁女」般隆重其事，我想想也是，為露營車找了個好人家，原來會想送很多嫁妝給他，這是我們這段珍貴回憶的圓滿句號。

在交車的前夕，我和四個孩子一起洗車，把露營車擦得乾乾淨淨，隨後更親自打了蠟，孩子嘴裡嚷了幾句「爸爸，我捨不得」，但是轉身就跑回屋裡四處嬉戲，將離愁拋諸

腦後。反倒是我，獨自望著車，眼眶一陣濕潤，想起四月兒童節後，我們大夥兒一起洗車，玩得不亦樂乎的片段，慢慢化成一縷輕煙……一個家，不只在於美輪美奐的外殼，而是充滿重量的記憶，成就和支撐了日後的我們。

2 | 1

1 / 小星充滿愛的總結
2 / 小悅的總結
（Happy Year
Wong Sun
Wong Sing
Elly
Rocko）

# 露營車設備篇：電和熱水從何處來？

新手必問，長時間在露營車上生活，必然要解決起居飲食的問題，這一篇，先集中解答有關電力和熱水的問題。

開始之前，先事先聲明，我們的經驗只是提供給適合長時間住在旅行車，想用旅行車作另類體驗的人做參考。

在臺灣，開露營車上路的大致上分大兩派。第一，是前往民營的營地，裡面提供泊車位、插電座接電、廁所設備、熱水淋浴等等，你只需要在車上

臺東池上伯朗大道吉祥單車

雲林劍湖山阿部昭珈琲莊園

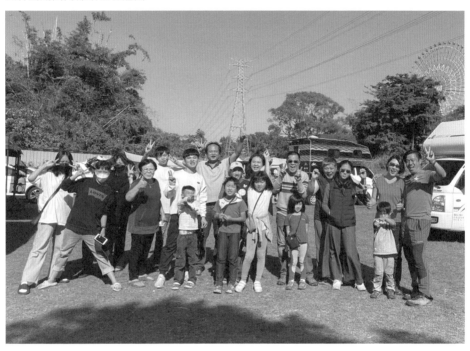

睡覺就是。要找資料往哪些營地，可以參考臺灣的「車床天地」社群，便有大量免費泊車及收費露營地點介紹，只要做了會員，更可以以優惠價使用設備，四至六人大約需要五百到一千臺幣左右。它的優點是經濟實惠，但不好之處是營地會限制你的路線和目標，遊牧的一年裡我們只嘗試過用這種方式過了四晚。所以便出現了第二派，即我們所屬的一派。

接水管取水

我們自攜發電機，不需要從其他地方補電，可以選擇較偏遠的地方泊車住宿，當需要水源時，便前往加油站或寺廟取水。要注意的是，油站的水是硬水，只可以用來生活用，但不建議燒來喝。而如果是前往寺廟提水時，我們也會留下一點錢給廟祝，哪怕大家不是同一信仰，我們也希望能做到尊重他人，不要消費別人。

那麼你會問，以我們的露營車為例，取一次水可以用多久？

我們的水箱是特別按我們生活需求而訂製的，大約可以裝二百五十公升水，大概是我們一家六口（兩個成年人、四個小孩）可以洗兩晚澡都還夠用。洗澡來

說，一個小孩用十至十五公升水，成年人用二十公升水，而成年人若是女士有長頭髮則用三十至四十公升水。換言之，我們洗澡一晚後大約使用了一百二十公升的水。但問題是加熱，即用電量，這也要計算得很準確。我們的露營車有電熱水器，加完水後，便使用發電機發電，連接到熱水爐燒熱水。我們的發電機是三千瓦特，足夠供電給熱水器，和冷氣同時使用也沒有問題。

1／組裝前的 250 公升水箱
2／自攜的 3000 瓦特發電機

在露營車上，發電機及電池支持我們生活上各種用電，主要是照明、冷氣、幫電子用品（如電話、電腦、或 iPad 等等）充電。但有一電器是露營車電池的天敵——吹風機。原來一個正常吹風機都一定超過一千瓦特，一啟動它，你就會看見電池的電量像倒水般的下降，如用電過載，就有機會引起跳電，所以洗澡和吹乾頭髮之間，家人都需要互相遷就和協調。在車泊界有一笑話流傳，一對老公和老婆在露營車吵架，多半是因為開動了吹風機。只是，老婆大人願意陪我去浪跡天涯，我無論如何也要讓她可以用吹風機吹乾頭髮、洗一個舒舒服服的澡，這方面，我確實是盡力滿足了。

這座發電機，一年下來確實用了不少油，平均一座三千瓦特的發電機，注入一公升汽油，便能充到五十安培的電。電池可儲存九百六十安培的電，而我們夏天一晚正常用電是三百多安培的電，不過冷氣必須維持在攝氏二十五度及小風量。夏天若不充電，充飽的電池可以用到三天二夜，冬天則可用到五天四夜甚至一星期。我們日間駕車時通常都長期開著發電機，為露營車獨立電池系統充電。

— 240 —

## 露營車設備

| 1 | 2 |
|---|---|
| 3 | 4 |

1 / 冷暖氣　2 / 鋰電池和熱水器　3 / 伸縮蓮蓬頭　4 / 吹風機

1 / 臺中福壽山　2 / 南投武嶺

雖然發電機有時不免發出「轟轟轟」的聲響，卻因為配備了它而為我們帶來了彈性，讓我們能自由自在地隨處開，不用被營地規限。例如臺東、花蓮的海邊第一排，風景如畫，南投武嶺、臺中福壽山的高山絕嶺，也是人生必然要到之處，唯有這種人煙罕至的地方，才藏著沒有人群的絕景。我們帶著發電機上路，也會有意識地避開人，因為怕吵到隔壁，以免影響他人。就像我會在之前的章節《露營車的禮儀》一文中提及，在城市裡，我們要如何裝備不落地，做一輛低調的露營車，唯有去到荒郊，那些沒有停車格的地方，我們才能隨心所欲地停下，好好探索臺灣。

1 / 臺南安平港

2 / 臺東海濱公
園：海景第一排

上一篇解釋了我們如何自攜發電機地遊牧一年，不但提供了生活各種照明所需，取水後也讓我們有熱水洗澡，停泊的地點也更為隨心所欲。這一篇，則說說有電有水後，我們是如何生活。

1 | 2
3
1~3 / 在杳無人煙的地方時，在車外煮食

在城市時，我們大約是一星期煮一、兩餐，其餘時間都在外面吃。在鄉郊，我們則大部分時間都自煮。我的建議是，如非必要也不要在車廂內煮食。假如外頭天氣惡劣，窩在室內煮個麵可以，但炒菜煎牛排等會產生大量油煙的煮食動作，切忌不要在車廂內做，因為油煙其實是會滲入到車箱裡的牆紙或床鋪上，久久都不能散去。我們車上多配了一些露營常見的煮食器具，方便我們在杳無人煙的地方時，在車外煮食，若是在城市需要「裝備不落地」，那就外出吃飯解決吧，玩到哪便吃到哪，我也想讓孩子多嚐嚐在地的美食。另外，排污方面也要注意，要找合適的溝渠，不能將污水隨處亂倒。

| 2 | 3 |
|---|---|
| 1 | 4 |

1 / 宜蘭大貓扁食麵　2 / 宜蘭蘇澳阿賽喇冰的手打綿綿冰
3 / 宜蘭蘇澳大稺牛肉麵　4 / 屏東恆春夜市鳥蛋

睡覺方面，孩子都睡在車箱前額凸出來的「小閣樓」，而我和太太則睡在客廳，將餐桌下降，兩個沙發的背墊躺平，便可以睡覺。我們的沙發床墊是特製的，特別加到三層床褥，因為想到遊牧舟車勞動整整一年，希望太太能睡得更舒服，果然這一年下來她也沒有投訴。不過值得一提的是，很多臺灣的露營車看相片很寬闊，但實際進入車廂內，原來兩邊的寬度根本不足夠一個成年人躺平地睡，大家記住要留意和量度車箱的寬度，我們這款寬一百八十公分，所以基本上是足夠我們躺平。

| 4 | 2 |
|---|---|
| 1 | 3 |

1 / 孩子們的小閣樓　2 / 小閣樓 + 客廳變身前
3 / 小閣樓 + 客廳變身後　4 / 車箱寬 180cm，足夠我們躺平

$\frac{2}{1}$

最後是洗衣服，我們車上也有洗衣機，但是全臺灣很流行自助洗衣店，我們大多使用路上的投幣洗衣機，既便宜又方便，尤其是冬天，一家人儲了一大堆衣物就拿去洗及烘，比車上耗掉大量用水來得更好。

安頓了生活各種所需，我們又能輕裝上路了。

1／露營車上配備的洗衣機
2／自助洗衣店

# 露營車遊牧一年的財政總結

總結我們的遊牧年旅程時，最叫我吃驚是旅途的開銷，我們最終花了四十三萬多港幣（約一百五十八萬新臺幣）。大概在香港生活百物騰貴，生活指數甚高，這樣一家人浪跡天涯一年，六張口也要吃飯，多少在財政上是一種負擔。但其實如此簡樸出行，天生天養，也不一定需要很多錢，才能駕著露營車玩一年。

最大的花費無疑是買車，當初到達臺灣，便用了五十六萬港幣（約二百萬新臺幣；以當時匯率計大約一港幣＝三‧六新臺幣）買下一輛事前訂製的露營車，然後每個月大概花三萬至四萬港幣不等，只有特別月份有節日等等才會到六萬。我認為露營車替我們節省了很多住酒店的費用，我的經驗是，在臺灣住一間四人房，一般也要三千新臺幣，如果住在露營車上，無疑節省了很多住宿費。

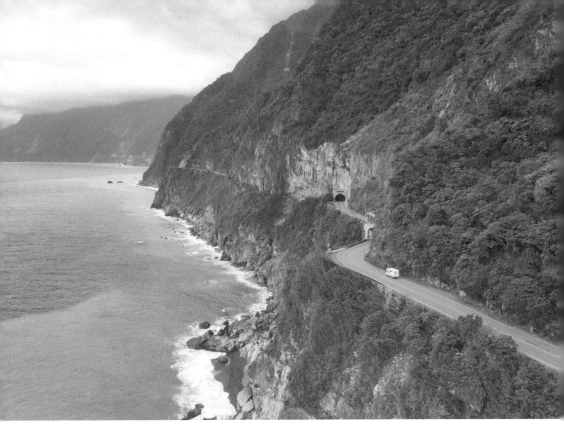

露營車像我們家人的一雙翅膀，讓我們穿越迷霧，摘過最絢爛的風光

然後是吃的。我們在臺灣吃得算是經濟實惠，若在城市裡，一星期大約煮兩餐（除非是在郊外，在深山海邊便會天天煮），其餘外出吃，都選在地美食，例如一餐魯肉飯、一碗牛肉麵、一碟燙青菜便是一餐，小朋友胃口不大還能大家分來吃。所以飲食上，平均一家六口一日三餐的費用是六百至一千港幣，現在回看，算是非常划算。

接著是一些突發開支，例如節日消費或看醫生等等。幸運是，我們六人沒有在臺灣看過醫生，沒這方面的支出。不過也會在過年過節時多為孩子添置一些日用品，逗大家高興。剩下的主要費用是油費，我們的引擎汽缸容量是兩千五百 c.c，我們一年共走了兩萬五千公里，油費大約是一港幣可以跑一公里，所以花了二萬五千港幣在油費，每當我想到露營車帶著我們上山下海，跑遍臺中的壯麗高山，見過花蓮的浩瀚大海，我便覺得，露營車像我們家人的一雙翅膀，讓我們穿越迷霧，摘過最絢爛的風光。

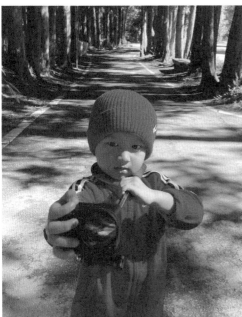

1
—
2

1 / 基隆瑞芳
北海岸觀景平
台：看日落
2 / 孩子人生的
成長印記

四十三萬多港幣（約一百五十八萬新臺幣）包吃包住包玩足足一整年，而且還是滿載而歸，實在是超乎想像的划算。每個月一家人平均不過支出四萬港幣左右，若是一家人往日本旅行玩一星期也會花上相約的價錢，另類生活，原來不一定需要很多錢。

雖然這章節是說錢，但到頭來很多收穫根本都是錢買不來的。

我們一家人緊緊連在一起的回憶，孩子人生的成長，父母如何照料孩子的功課，都是錢之外的附加價值。想了想，真的很值，花了四十三萬卻換到四十三萬也買不到的寶貴回憶，足夠我一生回味。

備註：四十三萬不包括六人機票與保險，因為我們以前已經為孩子購買了全年的保險。

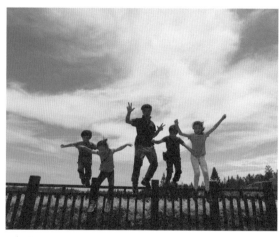

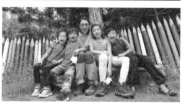

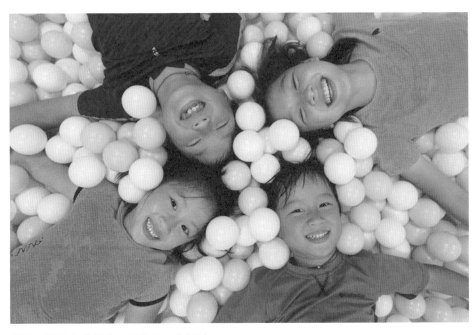

錢買不到的寶貴回憶,足夠我一生回味

國家圖書館出版品預行編目(CIP)資料

我們的遊牧年/黃鎮昌(Marco Wong)
文字. -- 初版. -- 臺中市：晨星出版有限
公司, 2023.10
　　面；　公分. -- (台灣地圖；52)
　　ISBN 978-626-320-632-8(平裝)

1.CST: 露營 2.CST: 汽車旅行 3.CST: 臺
灣遊記

992.78　　　　　　　　　112015345

台灣地圖 052

# 我們的遊牧年

| | |
|---|---|
| 文　　　字 | 黃鎮昌(Marco Wong) |
| 攝　　　影 | 嚴文慧 (Rachel Yim) |
| 主　　　編 | 徐惠雅 |
| 執行編輯 | 楊嘉殷 |
| 校　　　對 | 楊嘉殷、徐惠雅、嚴文慧 |
| 封面設計 | 柳惠芬 |
| 美術編輯 | 初雨有限公司（ivy_design） |

| | |
|---|---|
| 創辦人 | 陳銘民 |
| 發行所 | 晨星出版有限公司 |
| | 407臺中市西屯區工業區三十路1號1樓 |
| | TEL：04-23595820　FAX：04-23550581 |
| | Email：service@morningstar.com.tw |
| | https://www.morningstar.com.tw |
| | 行政院新聞局局版台業字第2500號 |
| 法律顧問 | 陳思成律師 |
| 初　　　版 | 西元2023年10月10日　初版 1 刷 |
| | 西元2023年12月30日　初版 2 刷 |

| | |
|---|---|
| 讀者專線 | TEL：02-23672044／04-23595818#212 |
| | FAX：02-23635741／04-23595493 |
| | E-mail: service@morningstar.com.tw |
| 網路書店 | https://www.morningstar.com.tw |
| 郵政劃撥 | 15060393（知己圖書股份有限公司） |
| 印　　　刷 | 上好印刷股份有限公司 |

定價　480 元

ISBN 978-626-320-632-8(平裝)
Published by Morning Star Publishing Inc.
Printed in Taiwan

歡迎撰寫線上回函